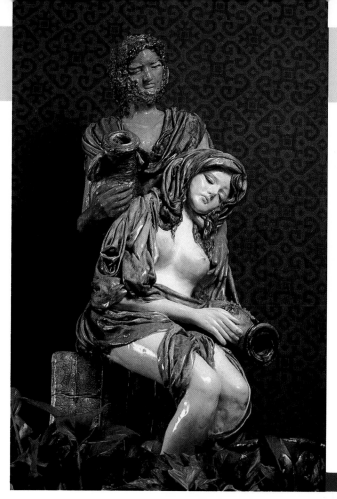

魅惑的
紙粘土娃娃

CONTENTS

珍藏作品

薰風

　這是各式各樣的洋娃娃中
最爲基本的作品。它的重點
是在洋裝的褶飾作法，以及
圈花式頭髮的處理方法上，
在簡單中閃耀著優美光芒的
作品。
製作法在 76 頁

華

　這也是屬於基本作品之
一。雖然二段式的洋裝使用
清淡的淺色色系，但願能表
現華麗的感覺。作法簡單，
最適合作爲禮品用。
製作法在 78 頁

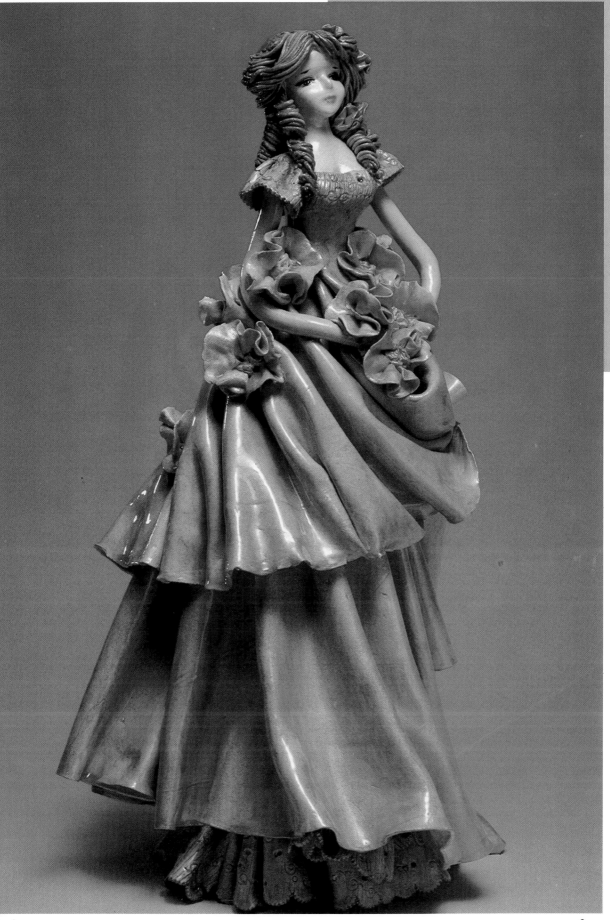

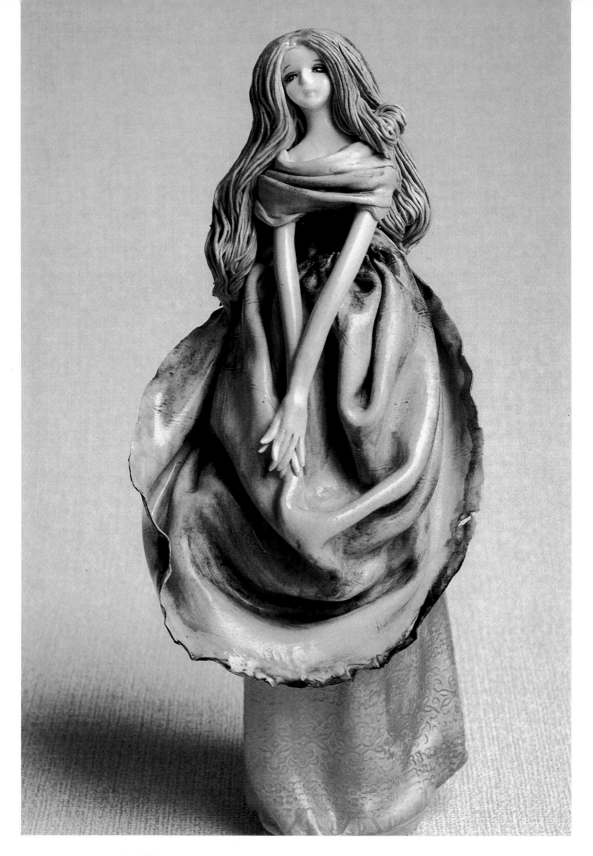

安娜

　　這是穿著嫵媚的圍裙式洋裝的作品。圍裙的裙襬呈現 波浪狀，立刻使氣氛顯現了
出來。圍裙式的洋裝在其他 洋娃娃上也可以應用得上， 想不想看看各種洋娃娃愉快

凱撒琳

　　淑女身上所穿的合身胸部褶飾和寬襬牽牛花裙，表現出了輕柔的質感。珍珠繪具所產生的效果，連帶使洋裝的輕薄質感也顯現出來了。

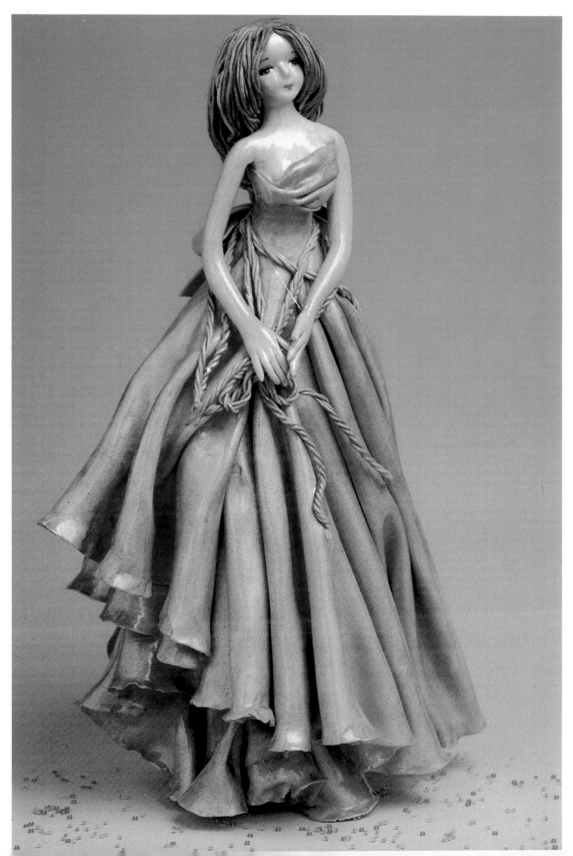

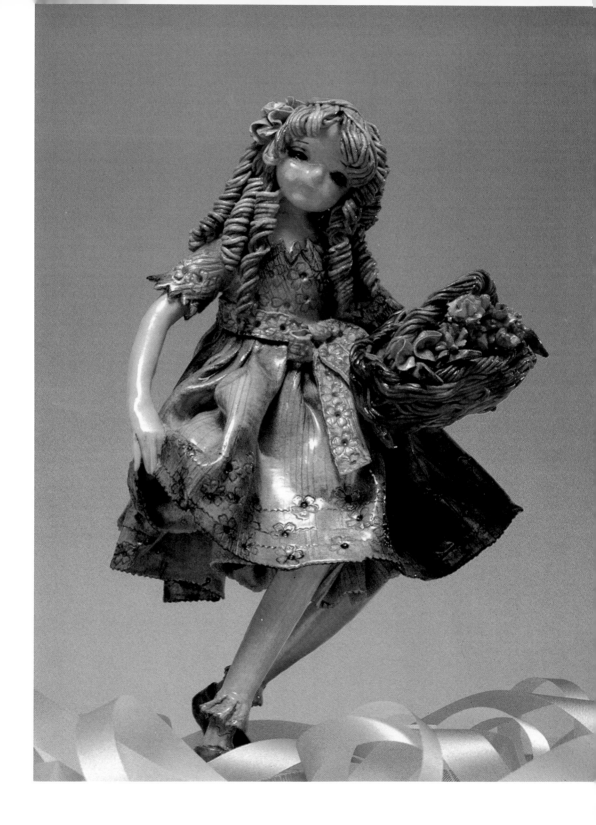

花開妹妹

　　我叫做花開妹妹，雖然這不是我的本名，但是因為我一直在等待百花盛開的時節，所以大家都叫我「花開妹妹」。我要把花兒採來，當做禮物送給你。

梅戈妹妹
瑪戈妹妹

　感情融洽的雙胞胎梅戈妹妹與瑪戈妹妹。兩人不論何時都黏在一起，因為再過不久就是她們兩人的生日，所以現在正在猜測不曉得生日禮物是什麼呢？

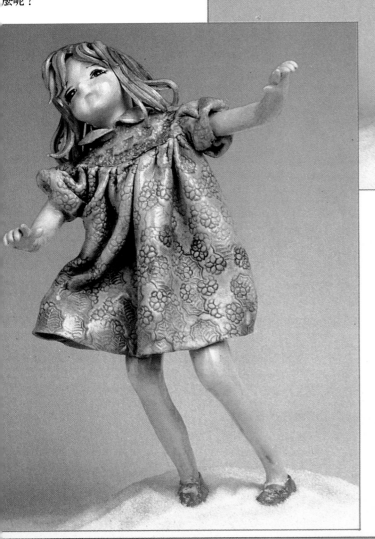

妙兒塔

妙兒塔的帽子是不可思議的帽子,合適地戴在頭上試試看,啊!大家的目光都被吸引了。

妙兒塔的帽子是不可思議的帽子,百花在帽子之中盛開了。

韻律

藉著紙粘土娃娃,我們表現出了動態的美感。至今天為止,大多數的洋娃娃都是靜靜地佇立,因此這也算是一種全新的嘗試。大膽地表現手腳的動作,速度感就顯現出來了。

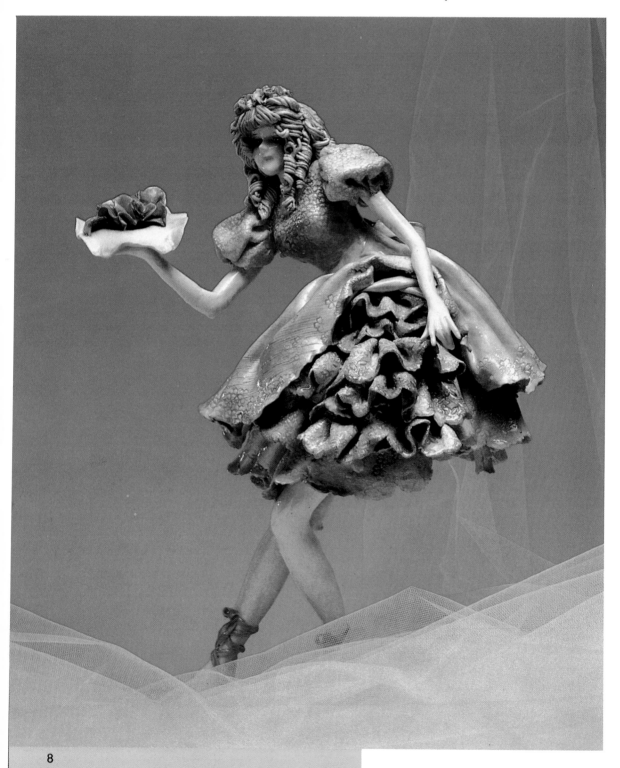

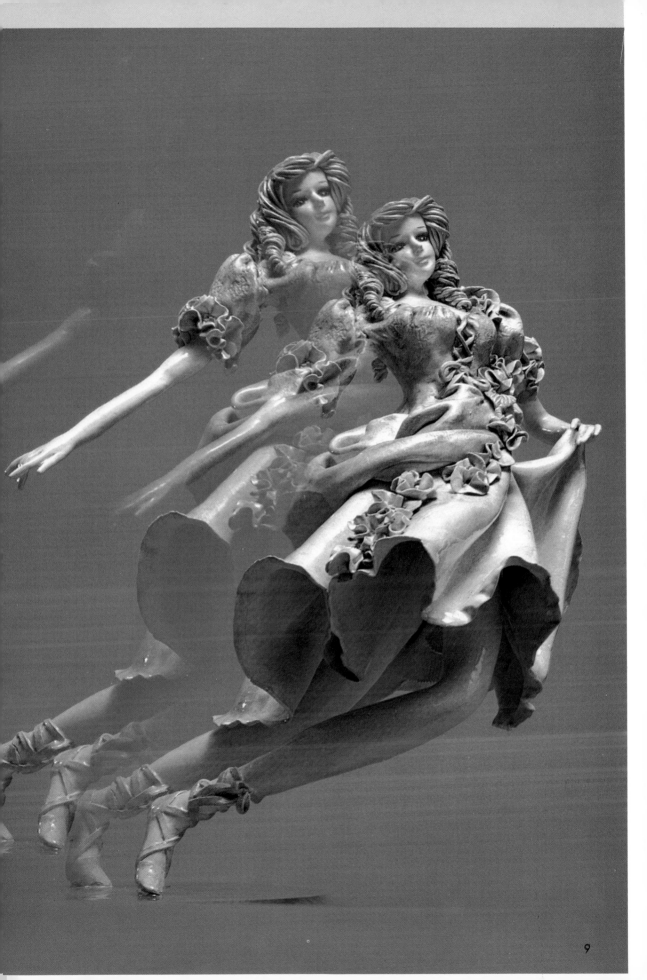

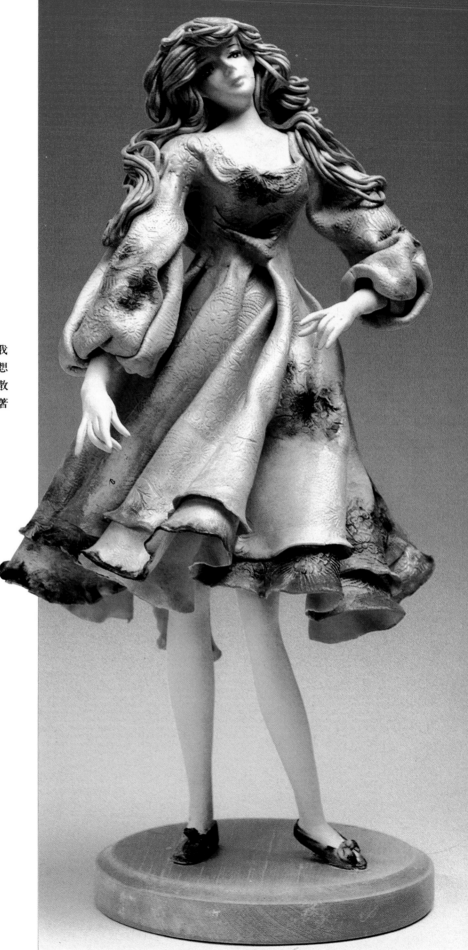

您好

　您好嗎？這位先生。我
是開朗的巴黎姑娘，不想
與我一起在香榭大道上散
步嗎？同時，一面呼吸著
五月的風。
著色的方法在 12 頁
製作法在 84 頁

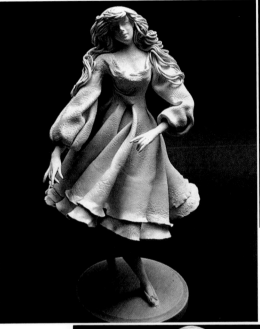

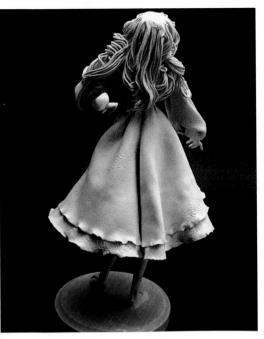

　這是著色前由正面和背面的方向看到的樣子。二
段式洋裝裙襬和頭髮的處理方法是其重點。

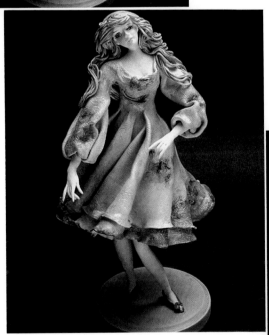

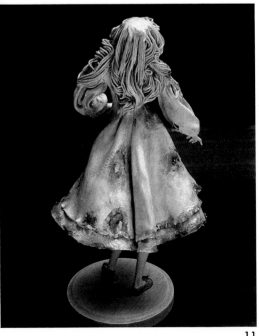

　這是著色後由正面和背面的方向看到的樣子。著
色的時候要注意的重點是要能夠不遲疑地充份放手
使用畫具，由這裡迅速地將顏色塗開來比較好。另
外，色彩與色彩之間需要混色的地方很重要，將它
作得自然一些吧！

紙粘土娃娃・著色課程

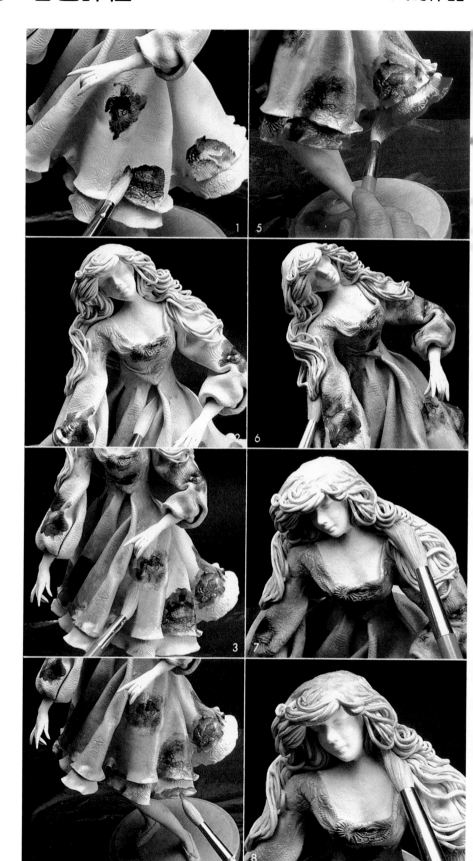

1. 洋裝上有花飾的地方，先塗上鄂霍次克藍和浪漫橄欖綠。
2. 將浪漫紫羅蘭色塗在上半身與洋裝的腰部。
3. 將浪漫綠色塗在1.的上面，使其與花的顏色混合在一起。
4. 將浪漫朱砂色塗在裙襬上。
5. 和1.的顏色混合起來。
6. 袖子塗上珍珠紫羅蘭色，上面再加上珍珠淡綠色。
7. 頭髮部分先塗上珍珠淡綠色。
8. 上面再加上珍珠金黃色。

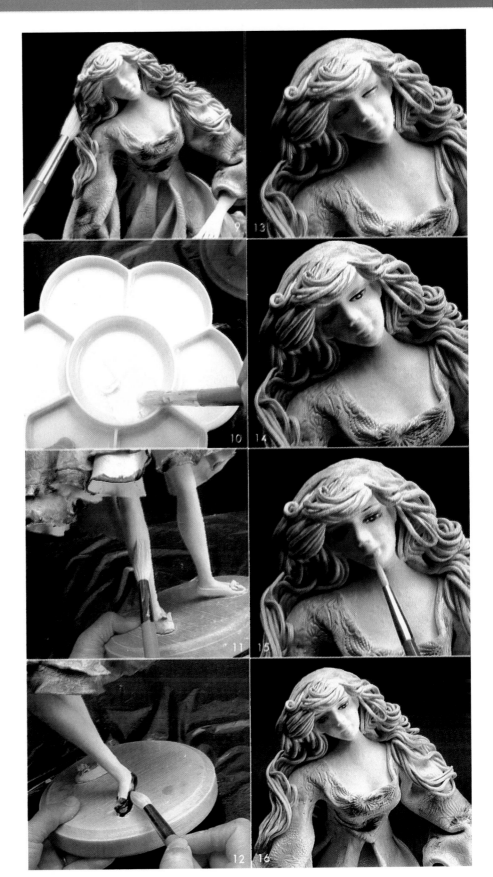

9.隨意掃上頭髮的底色。

10.將基本橙色與基本珍珠色混合起來。

11.塗在皮膚的部份。

12.將鄂霍次克藍與義大利棕色混合,塗在鞋子上。

13.14.眼影部分塗上珍珠紫羅蘭色,再用基本珍珠色混合後用來描基本的眼線。

15.眼睛周圍用珍珠淡綠來塗上。臉頰及嘴唇的部分塗上事先用基本珍珠色淡化的珍珠紅色。

16.完成。

紙粘土娃娃——造形指引
寬襬牽牛花裙

擁有優美剪影的寬襬牽牛花裙,最能表現出娃娃的高雅感覺。就讓我們用簡單的甜甜圈型的粘土,如同魔法一般地變出寬襬牽牛花裙吧!只要把粘土壓扁至1公厘的厚度,就能享受各種變化的樂趣。

基本形

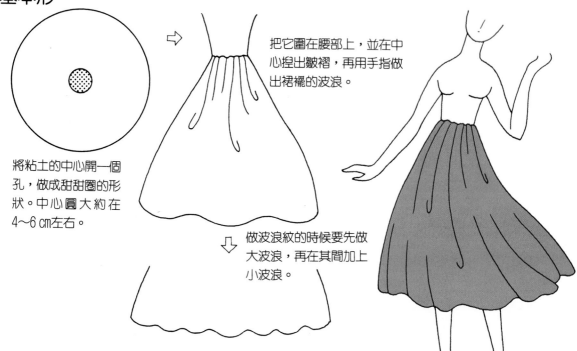

將粘土的中心開一個孔,做成甜甜圈的形狀。中心圓大約在4～6㎝左右。

把它圍在腰部上,並在中心捏出皺褶,再用手指做出裙襬的波浪。

做波浪紋的時候要先做大波浪,再在其間加上小波浪。

變化1

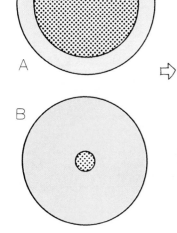

A

B

先做出輪形的 A 和甜圈圈的 B 一共二張

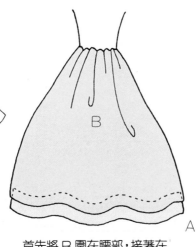

B

A

首先將 B 圍在腰部,接著在邊緣2㎝的地方把 A 重疊起來。

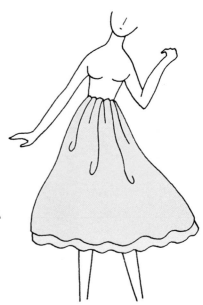

變化2

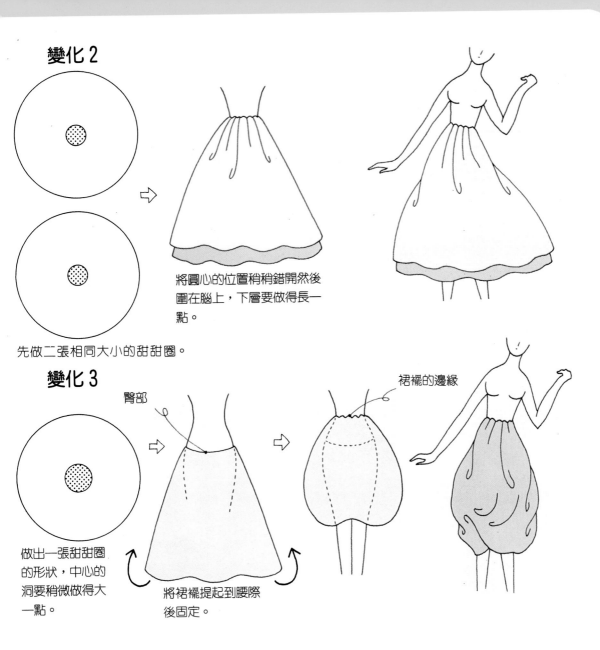

先做二張相同大小的甜甜圈。

將圓心的位置稍稍錯開然後
圍在腰上，下層要做得長一
點。

變化3

做出一張甜甜圈
的形狀，中心的
洞要稍微做得大
一點。

臀部

將裙襬提起到腰際
後固定。

裙襬的邊緣

切割成波浪紋

將波浪狀的切割上
形狀稍做整形。

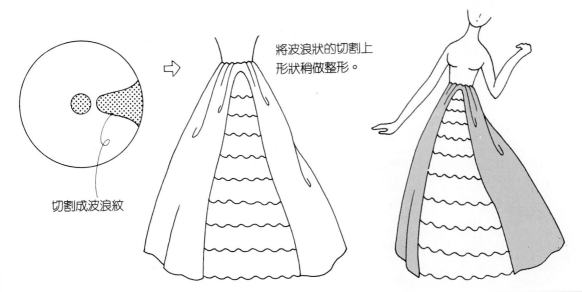

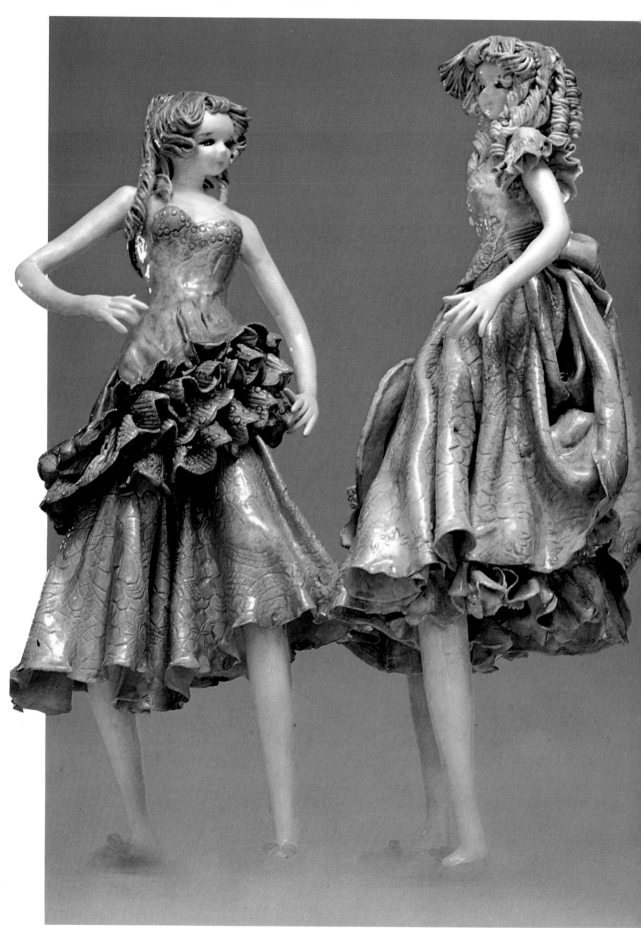

菖蒲

對菖蒲的花輕聲私語中的她們二人的秘密，原來是要到雨後彩虹尾端的山邊，尋找她們二人的戀人。

笑

圍繞在黃色水仙花香味中，令人無法忘懷的不斷微笑的姊妹。要把這份微笑送到你的面前。

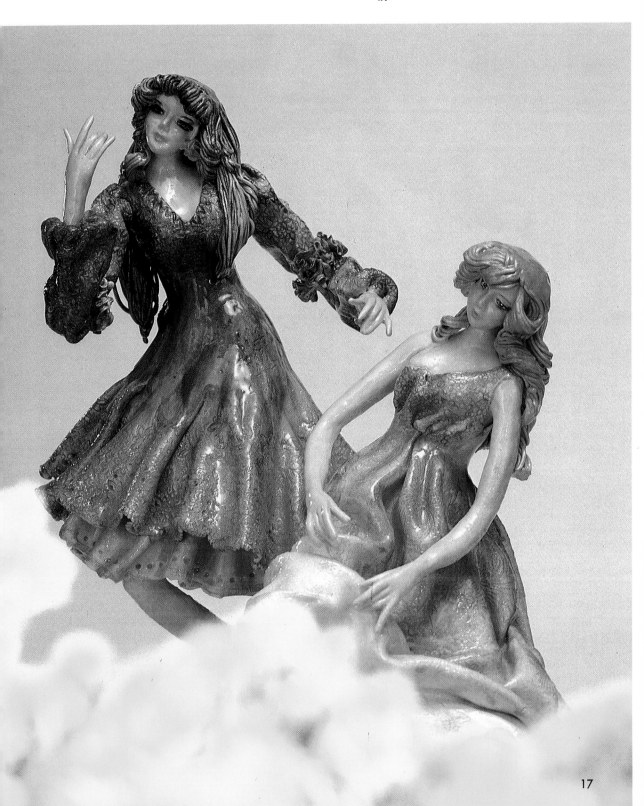

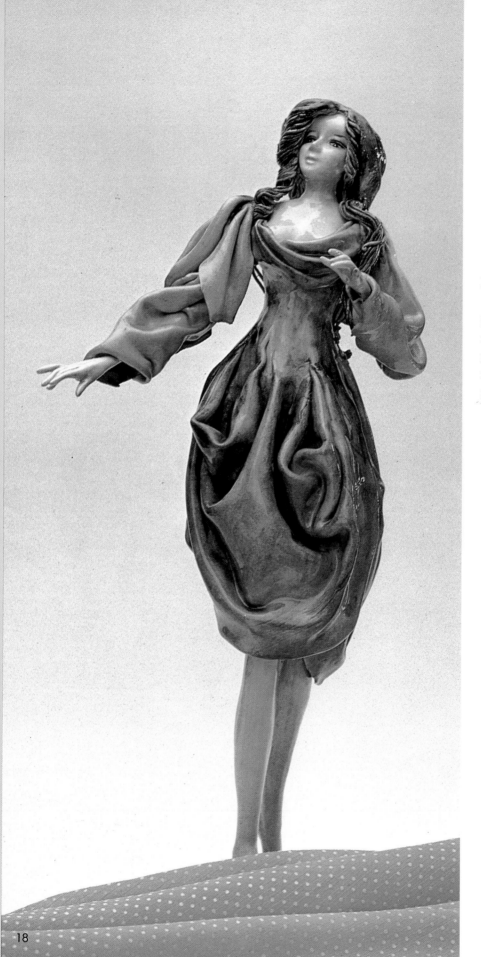

幻波

　　在我的夢中，你的容顏
斷在波浪與波浪之間浮現
不知是否在這無盡波痕的[盡]
頭，在你被烈日曬黑的臂[膀]
在等待著我？
製作法在 86 頁

Amie（女朋友）

　　喜歡認真讀書的娜塔莎
和內向溫柔的雅得蓮，她[們]
是如同雙胞胎一般的好[朋]
友。

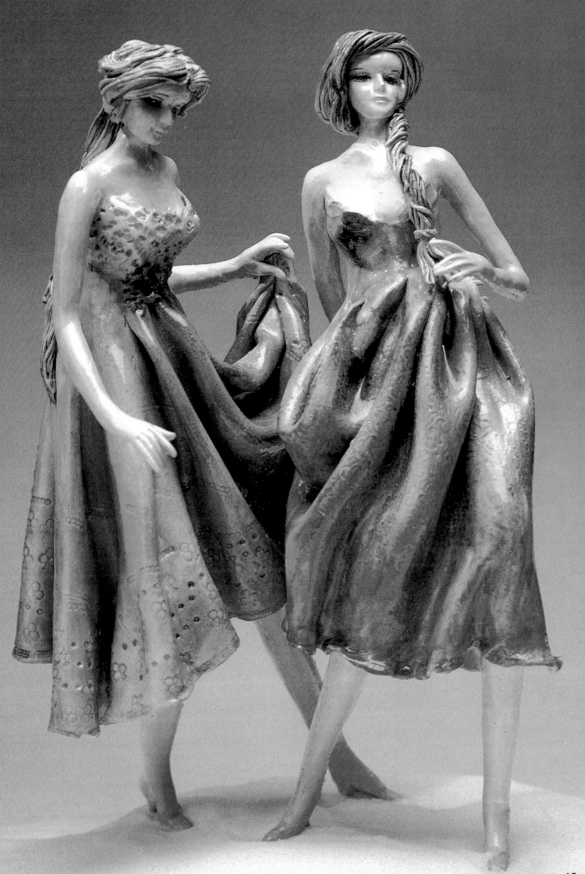

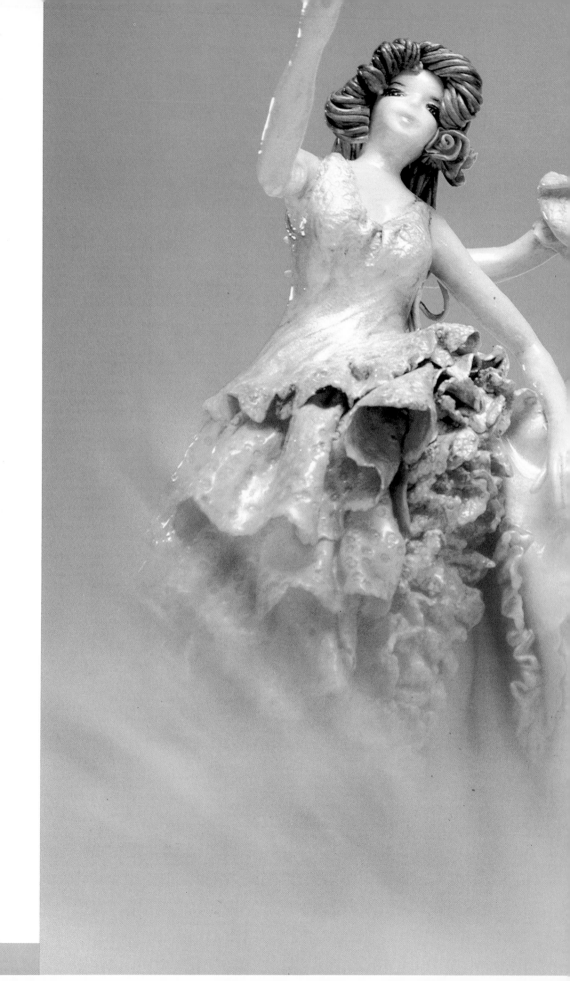

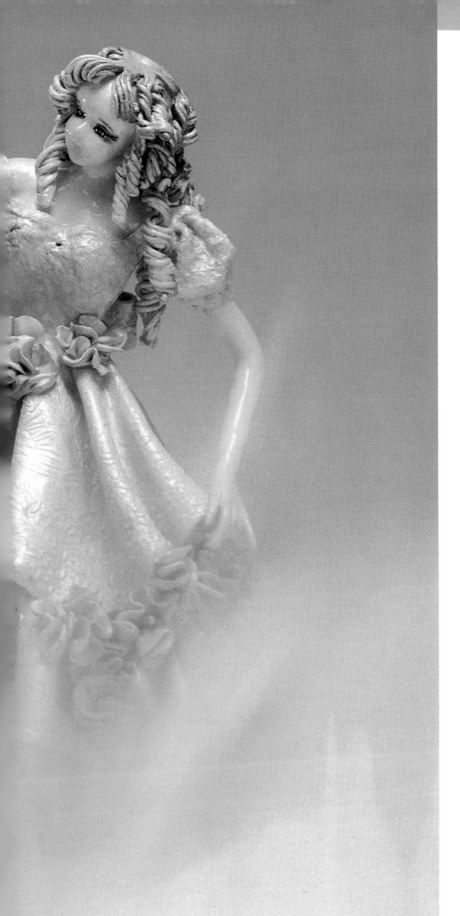

星座之花

　　我們是斯華爾星座所生的
蕾悌西亞和蒲敍格姊妹。我
們兩人的舞蹈正如同光一般
的輕柔和韻律十足。

賽奴的小房間裡

這是賽奴所住習慣的公寓中的一間房間，現在正稍稍裝腔作勢地練習著表演台詞。我是個無名的巨星。

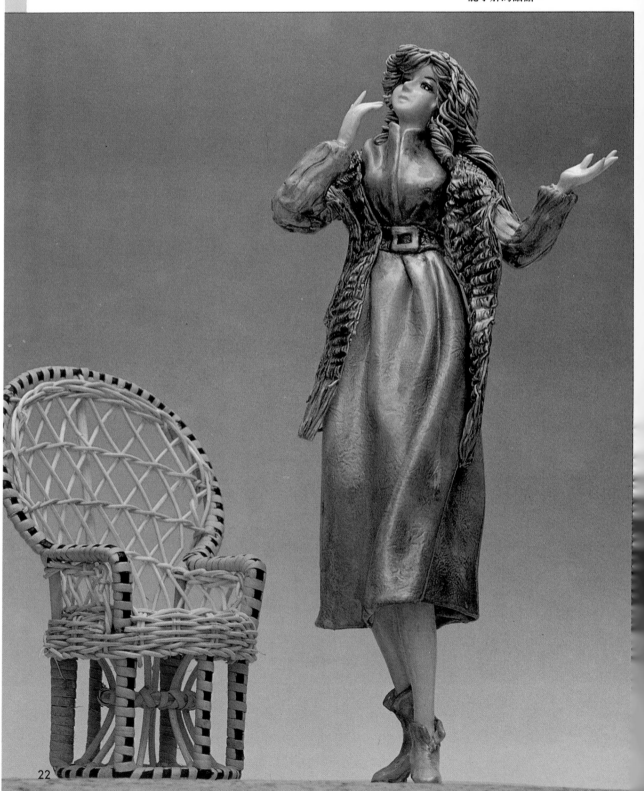

靜寂

這是母親與女兒心情平靜的一刻。正一面恢復著旅途的疲憊，一面傾聽風兒吹過樹稍的聲音。母親傳達給女兒知道的是，人間情愛的可貴。當然，這是並不需要言語便能了解的話語。

22

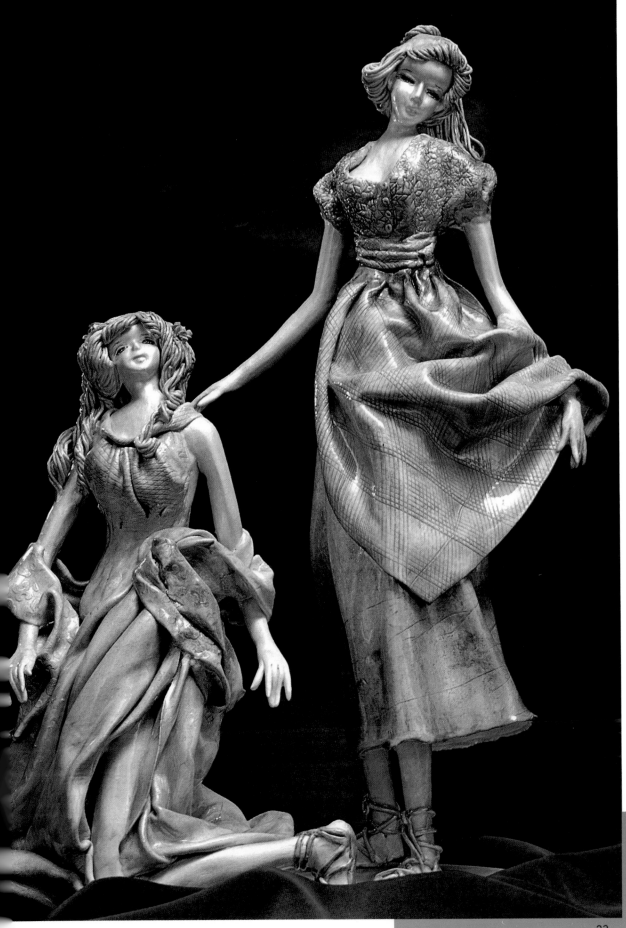

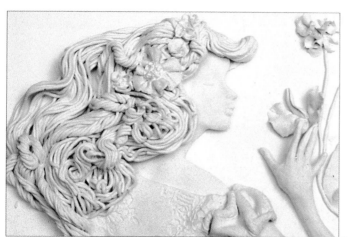

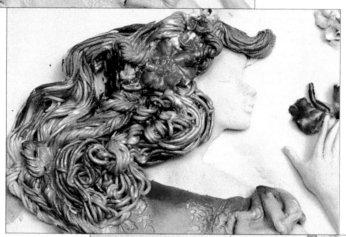

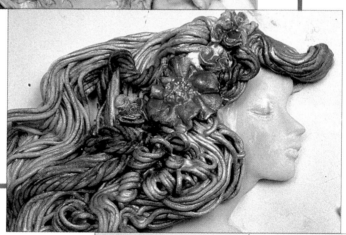

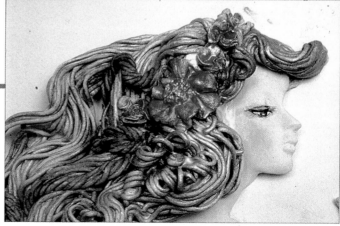

24

浮雕

麝香豌豆 戀慕傾心————————————

麝香豌豆的花語是「請你記得我」。這讓我們感覺到女孩內心祕密的
戀慕之情。在這裡我們就用浮雕來表現出這句花語傳達給人們的想
像。正在和花耳語的女孩的表情，再適當地配合溫和的顏色使用，想
必也能打動你的心吧！

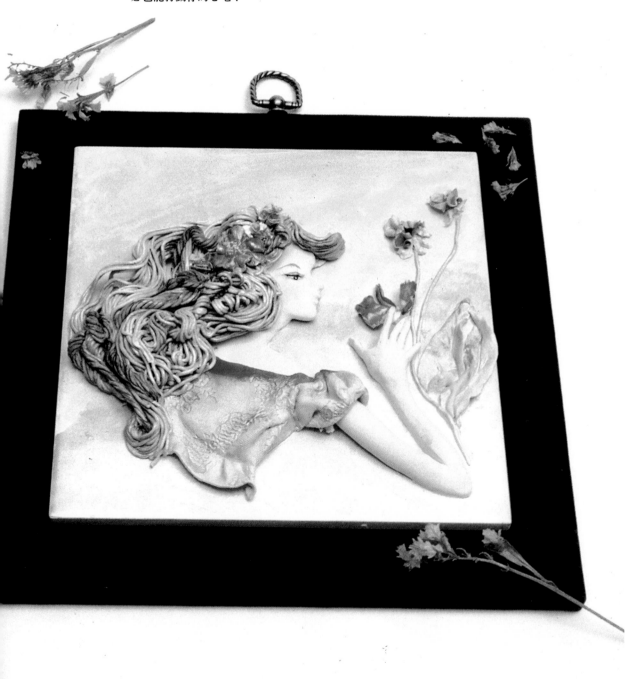

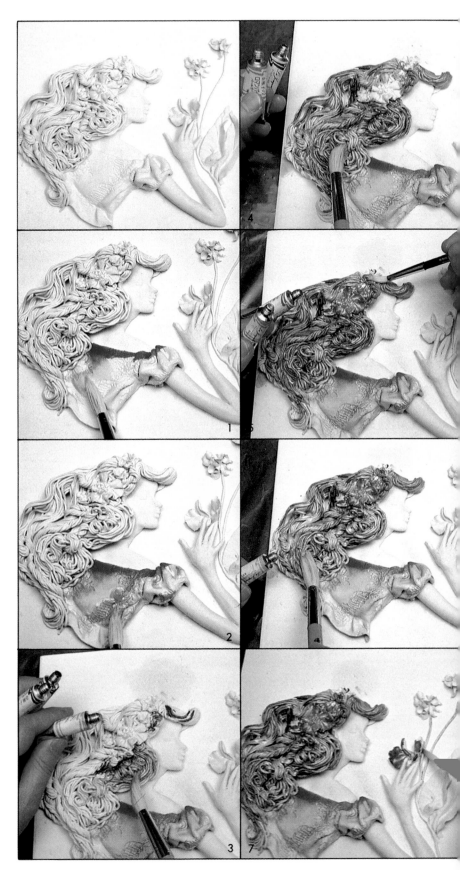

1. 將浪漫紫羅蘭色塗在領口，在上面再加上珍珠金黃色，並使二者混合均勻。

2. 將珍珠綠色塗在花形的重點部份，與周圍的顏色混合。

3. 用可樂紫羅蘭色、浪漫綠色、珍珠橘色塗在頭髮上。

4. 重點部分塗上浪漫藍色，上面再加上珍珠金黃色，並將基本眼線描上去。

5. 在飾花的珍珠紅色上塗以浪漫紫羅蘭色。

6. 將鄂霍次克藍色塗在髮間的細紋間，上面則用珍珠金黃色上色，頭髮整體塗好後再覆蓋上基本珍珠色。

7. 花的部分要用可樂紫羅蘭色、珍珠黃色、珍珠淡綠色來上色。

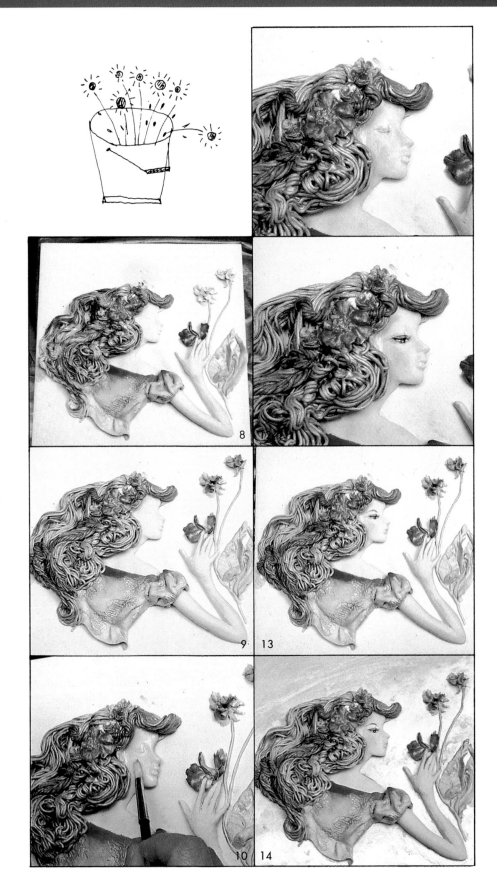

8.9.花莖用珍珠綠色，葉
　子則用珍珠綠色和珍珠
　淡綠色塗上。

0.在臉部塗上基本橙色
　與基本珍珠色充份混合
　的顏色，臉頰則薄薄地
　塗上一點珍珠紅色〕

1.眼影的部分要用珍珠
　藍色薄薄地塗上去。

2.13.用基本的眼線來描
　出眼睛，沿著上眼瞼淡
　淡地加上珍珠淡綠色。
　嘴唇則用珍珠紅色來
　塗。

4.背景要使用珍珠紅色、
　珍珠黃色、珍珠藍色、
　基本珍珠色混合後塗
　布。

屋外是麵粉般的細雪。坐在雄雄燃燒的暖爐旁，我試著用紙粘土來做聖誕卡片。作法很簡單，彷彿像在繪畫一般，請你也試著用紙粘土來表現你自己的聖誕節印象吧！著色方面完全沒有限制。只要有了這樣愉快的手工聖誕卡，會立刻讓舞會亮麗起來。拿來做禮物也是非常美觀大方的。

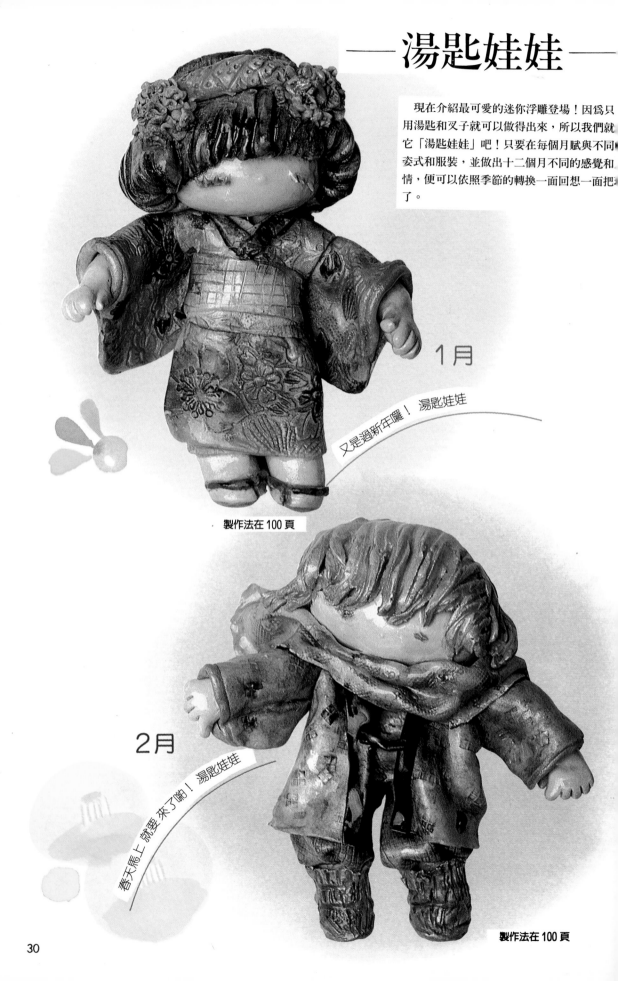

湯匙娃娃

現在介紹最可愛的迷你浮雕登場！因為只用湯匙和叉子就可以做得出來，所以我們就叫它「湯匙娃娃」吧！只要在每個月賦與不同的姿式和服裝，並做出十二個月不同的感覺和風情，便可以依照季節的轉換一面回想一面把玩了。

1月

又是過新年囉！湯匙娃娃

製作法在 100 頁

2月

春天馬上就要來了喲！湯匙娃娃

製作法在 100 頁

30

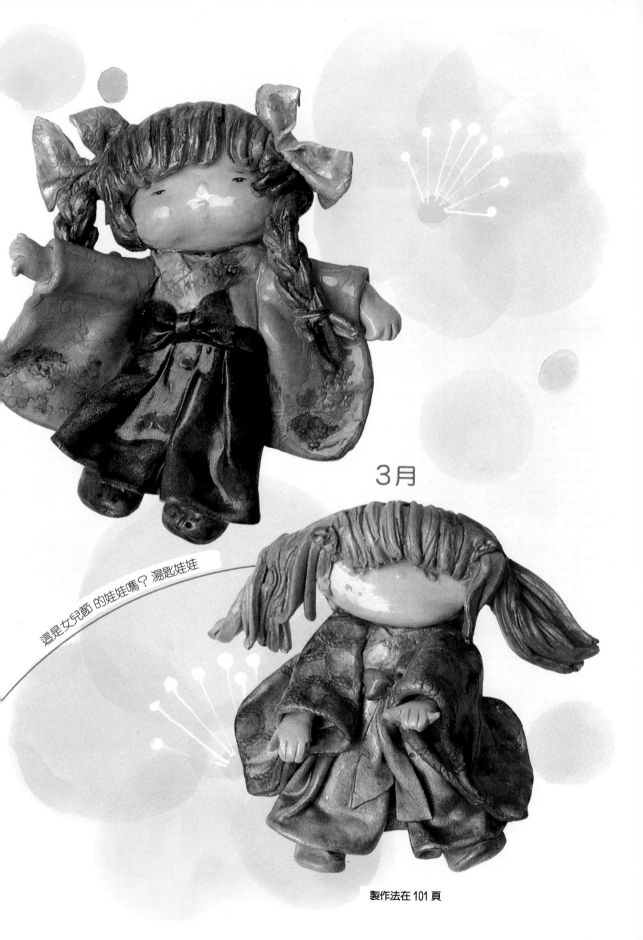

3月

這是女兒節 的娃娃嗎？ 湯匙娃娃

製作法在 101 頁

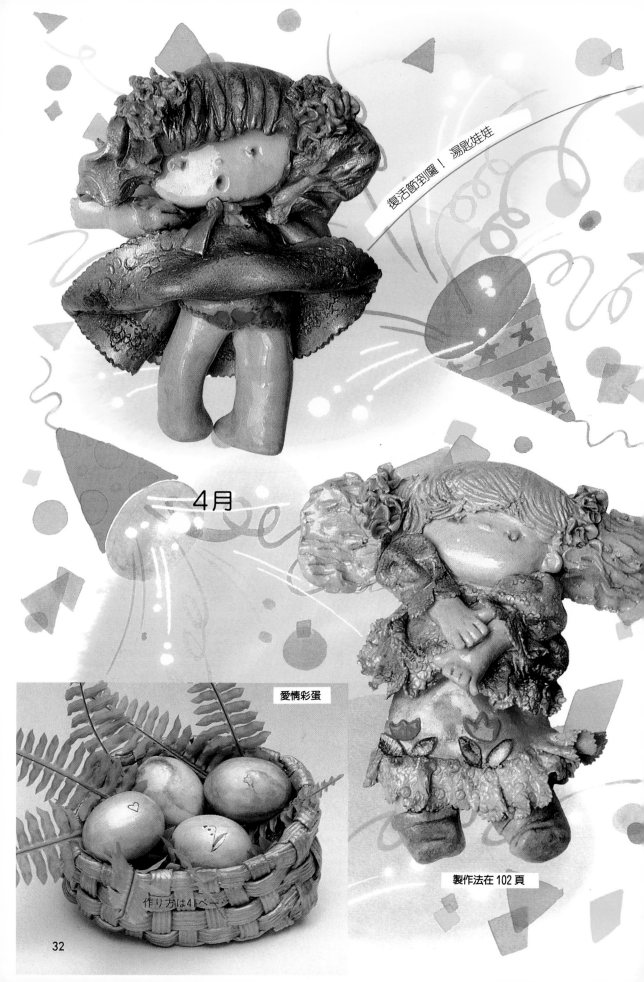

復活節到囉！湯匙娃娃

4月

愛情彩蛋

製作法在 102 頁

作り方は41ページ

32

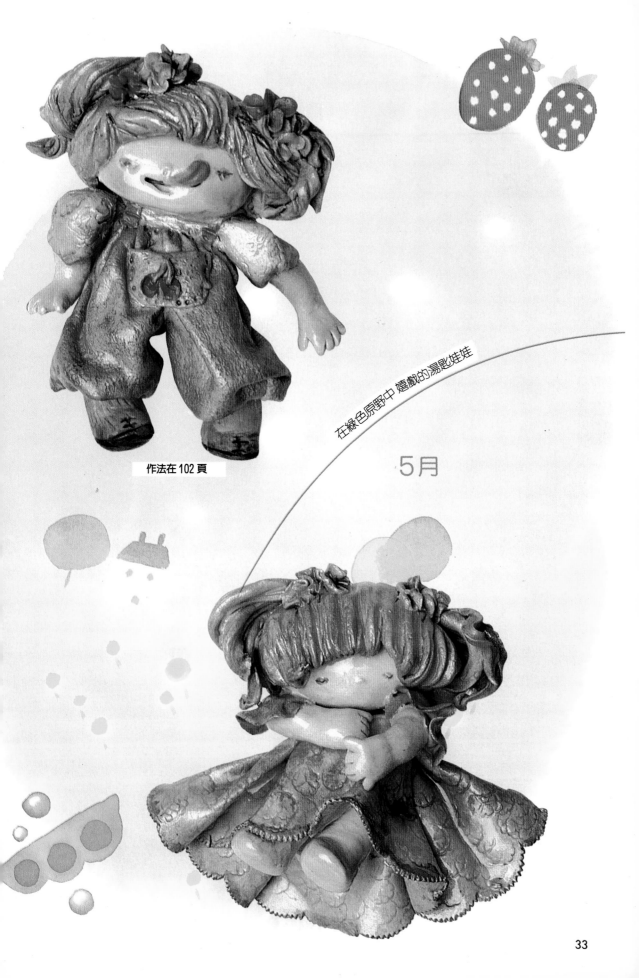

作法在 102 頁

在綠色原野中 嬉戲的湯匙娃娃

5月

湯匙娃娃、製作課程

4.5cm 1	5
2	6
3	7
4	8

1. 將雞蛋大小的粘土打薄至 1.5 cm 厚。
2. 把湯匙挿入粘土中。
3. 將粘土翻到另一面，與2.的方法相同，用湯匙挿入粘土中，請注意挿入的位置要對準另一面。
4. 將湯匙所押出的形狀用剪刀剪下來。
5.6. 用剪刀的尖端在粘土上點一下，做出眼睛。
7. 另外用芝麻大小的粘土揉成鼻子接合在臉上。
8. 取一個拳頭大小的粘土，打薄至 1 cm 厚。

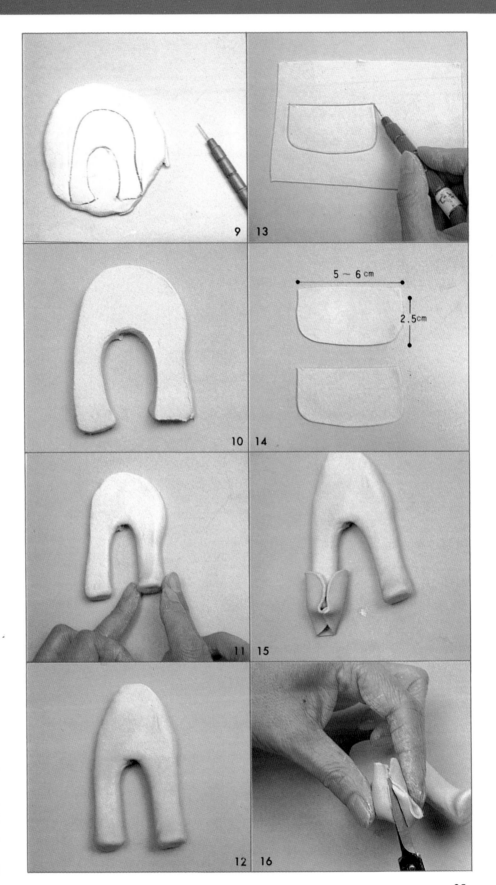

9.10.用剪刀把腳的部分
　　從身體上剪下來。

11.12.將腳的兩個頭捏起
　　來做出腳尖向上的樣
　　子。

13.14.將粘土打薄至1.5
　　mm的厚度，做出二只靴
　　子型。

15.在腳上穿靴子，要從後
　　面往前面包圍起來，並
　　在前方中央線上將粘土
　　粘合。

16.剩下的粘土用剪刀剪
　　掉。

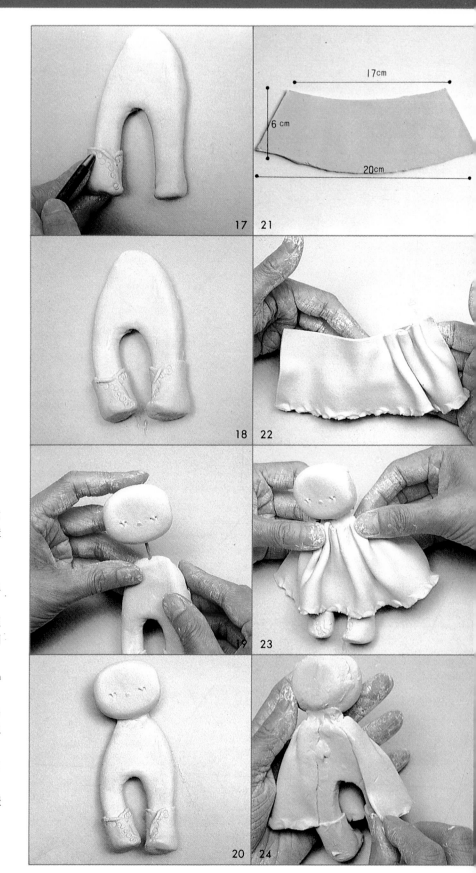

17.沾水將切口融合起來，
　　再用打孔器加上花樣。
18.把兩腳腳尖略做成內
　　八字，表現出可愛的樣
　　子。
19.將牙籤截斷成大約 2
　　cm左右的長度，用來連
　　接頭部與身體。
20.將頭部周圍略加整理
　　修飾，不要忘記了內側
　　也要做。
21.把粘土打薄至 1.5 ㎜
　　厚，用來做洋裝。
22.用手指在邊緣上捏出
　　荷葉邊的形狀，並且在
　　向心的地方做出皺褶。
23.接合在身體上，領子口
　　要用小竹片壓出來。
24.洋裝的內側要和身體
　　貼在一起。

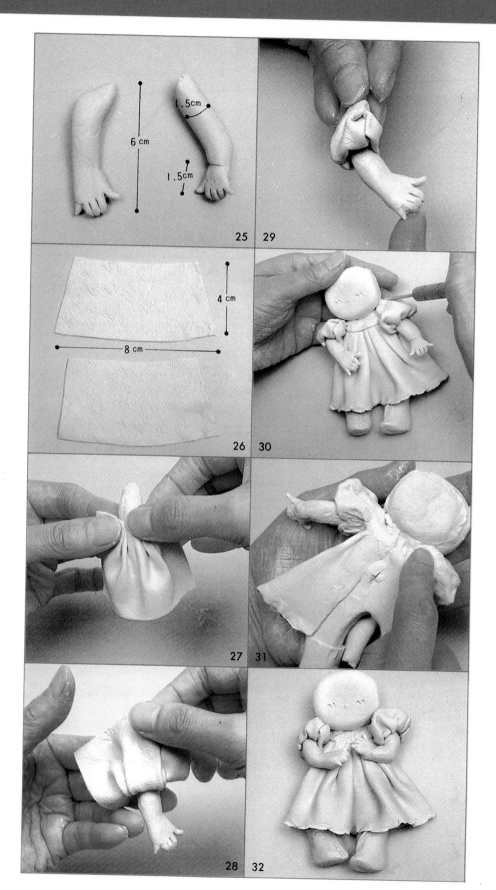

25. 做出二支手臂。

26. 將粘土打薄至 1 mm 厚
後，用塑膠板押出形
狀，做出二個袖子部
分。

27. 用來押出形狀的面朝
內，比較寬的邊和手臂
緊密接合起來。

28. 把袖子翻過來。

29. 將翻到手臂根部與身
體連結處的袖子做出皺
褶，手臂的部分就完成
了。

30. 一面用小竹片的尖端
按押，一面將手臂與身
體接合。

31. 後側袖子多餘的部分
押進身上弄平。利用粘
土的粘性使它平整。

32. 將手臂接上以後整體
的模樣。

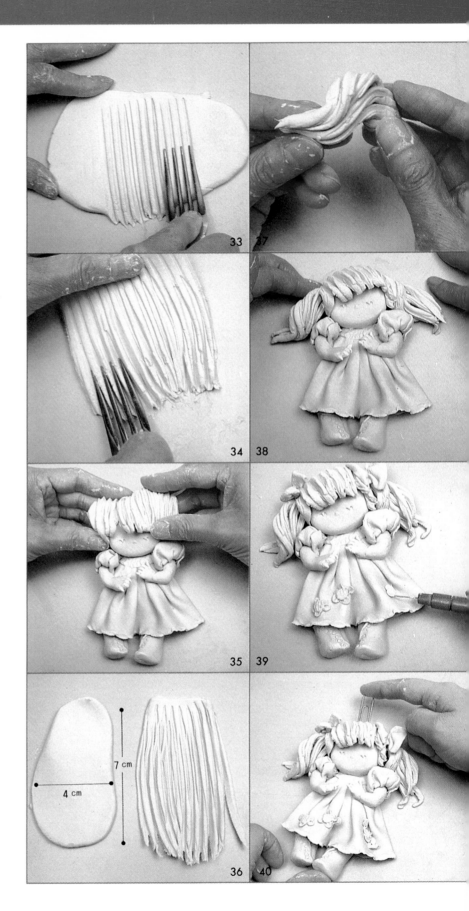

33. 把一個拳頭的粘土打
 薄成5 mm的厚度，用叉
 子刷出條紋。

34. 將粘土兩端切除，使其
 大約等長，然後用叉子
 的尖端刷出一根一根的
 頭髮後將髮稍切掉。

35. 將頭髮部分的兩端向
 內卷曲，戴在修整好頭
 形的頭上。

36. 將粘土打薄至3 mm的
 厚度，做成兩塊旁邊用
 的頭髮。同樣叉子來刷
 出條紋，表層要確實刷
 出來之外，內側也要輕
 輕地刷一下。

37. 在刷紋上用叉子逐漸
 加力，使頭髮末端形成
 一根一根分離的樣子，
 再將頭髮做出卷曲的模
 樣。

38. 接合在頭上。髮端用手
 指撥動開，並將縫整理
 得漂亮一點。

39. 用粘土押製成蝴蝶結，
 接合在兩邊做裝飾用。
 將粘土接成米粒大小接
 合在裙子上，形成花的
 形狀。

40. 在頭頂上插入一根迴
 紋針，並且露出大約1
 cm在外面，就算大功告
 成了。

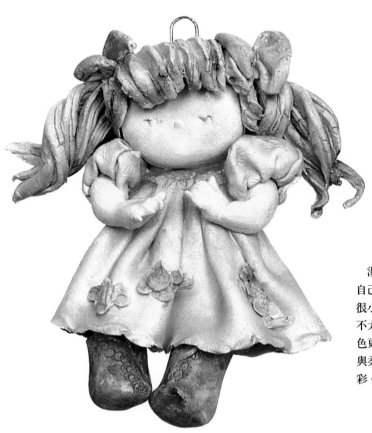

湯匙娃娃的著色

湯匙娃娃在著色方面完全沒有限制，請依照自己的喜好來塗顏色吧！不過因為娃娃的體形很小，而且感覺很可愛，所以太濃的顏色似乎不太適合。請在上面塗上比以前所教的娃娃顏色更為明亮輕快的色彩吧！不妨將明快的色相與柔合的色相混合，創出屬於自己的個性化色彩。

湯匙娃娃、小小專欄

什麼地方是母親與女兒溝通的場所呢？想必一定是廚房吧！在廚房裡和女兒一起準備餐點的同時，靈機一動想出來的就是這個湯匙娃娃。拿出不用的湯匙和叉子來製作紙粘土娃娃，對我們而言真是很好的回憶。母親和女兒一面閒聊著，一面快樂地製作娃娃，真是太愜意了。現在的小孩子幾乎都不再玩泥巴了，有時想起來，就算一次也好，真希望現在的小孩能夠體驗一下玩玩泥巴團、和土地接觸的感受。幸好，所謂紙粘土這樣的材料仍舊深得孩童的喜愛，一面揉捏，一面塑形的工作也十分類似當年我們玩的遊戲。在玩的時候，並不需要做得漂亮、做得完美，只需盡情的享受遊玩的樂趣。由於小孩多依照自己自由的想像去做，所以不需要在意如何指導，只要讓他做自己喜歡的樣子就行了。另外，也不妨多誘導小孩子做出含有他自己風味的作品。

若是完成，切記不要忘了要嘉獎他幾句。

這裡把製作湯匙娃娃幾個要點寫在下面，希望能提供作為參考。
1. 臉的角度
2. 手的腳粗細
3. 手的長短
4. 頭的傾斜方法。

由於在很小的面積中表現創意，因此每一個細微的部分都有重要的功用和效果。它和大型的娃娃的情況不相同，所以請在可愛的表情上多下些工夫。又因為兒童的動作和表情都很活潑，因此一氣呵成地來製作便較易表現出這樣的感覺。

要把母親和女兒的作品一同掛在牆上當作裝飾品，抑或是要做為贈禮，這些其他的創意就要看你如何發揮了。

湯匙娃娃、表情課程

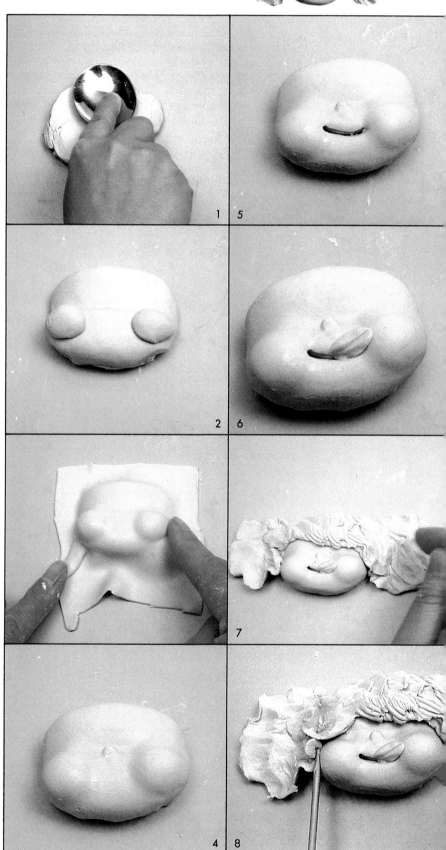

1. 取一塊雞蛋大小的粘土,用湯匙的腹面壓平,依照34頁1~4的要領,做出臉型。

2. 拿食指大小的粘土切成兩半揉圓,貼在臉頰的部分。

3. 將粘土壓平成1.5mm的薄片,覆蓋在2的上面,將臉形整理出來。

4. 將粘土揉出芝麻粒的大小,用來做鼻子。

5. 用細竹片的尖端押出溝痕,做出嘴的形狀。

6. 接合上1.5mm薄的舌頭部分。

7. 取適當分量的粘土覆蓋在頭上,留海用叉子刷出溝紋,兩邊的頭髮則用食指撥開,留海以剛好可以蓋住眼睛最佳。

8. 加上耳朵

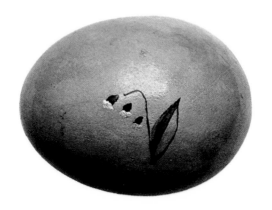

　　在基督教派的家庭中，爲了慶祝耶穌基督的復活，都習慣在復活節這一天製作五彩的雞蛋。我們得到了色彩鮮艷的復活節彩蛋的啓發，製作了可愛的愛情彩蛋。平常看慣了的雞蛋的另外一種不同風貌，若是在蛋裡面再加上留言卡，做爲送人的禮物，一定是很讓人驚喜的吧！另外，要是把生日或結婚典禮等重要的人生大事的紀念品和回憶美妙的東西裝在裡面，不就變成有趣的光膠囊了嗎？要怎麼去用它，都依你的創意來決定。就讓我們一起來做可愛的愛情彩蛋吧！

愛情彩蛋的製作方法
1.在雞蛋上開一個小孔。
2.用吸管將其中的蛋黃白吸出來。
3.將吸乾淨的蛋殼的孔用紙粘土堵住，把蛋殼和粘土之間的細縫補好。至於留言卡，要在用粘土封住之前先裝進去。
4.隨自己興之所至畫上圖畫、塗上顏色，在上面再塗上亮光漆，乾燥後就完成了。

1

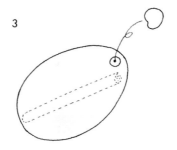

3

2

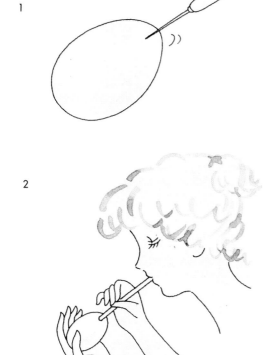

4

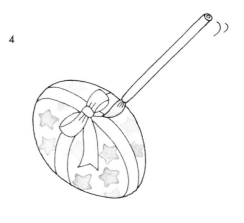

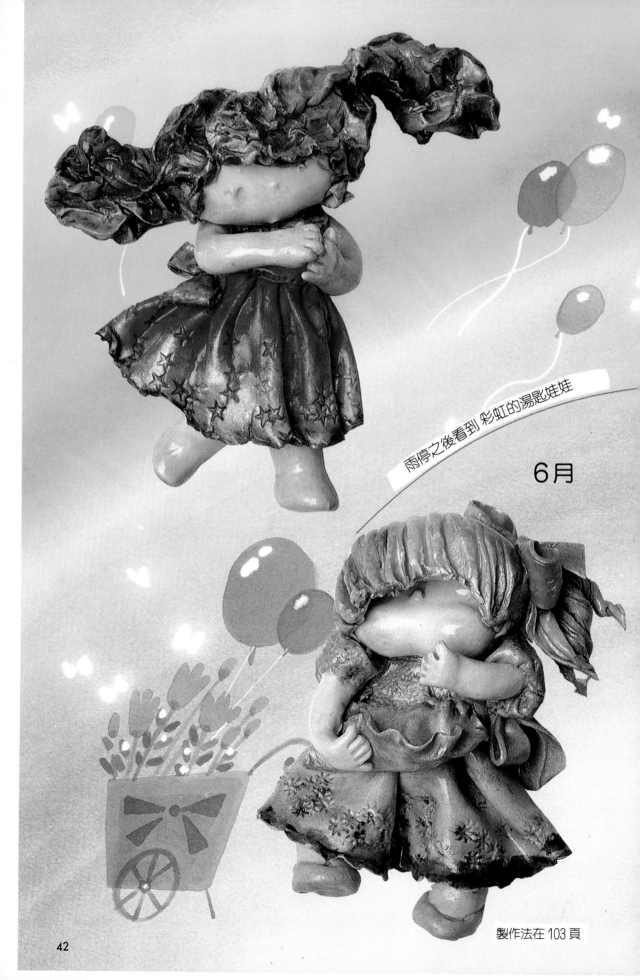

雨停之後看到 彩虹的湯匙娃娃

6月

製作法在 103 頁

42

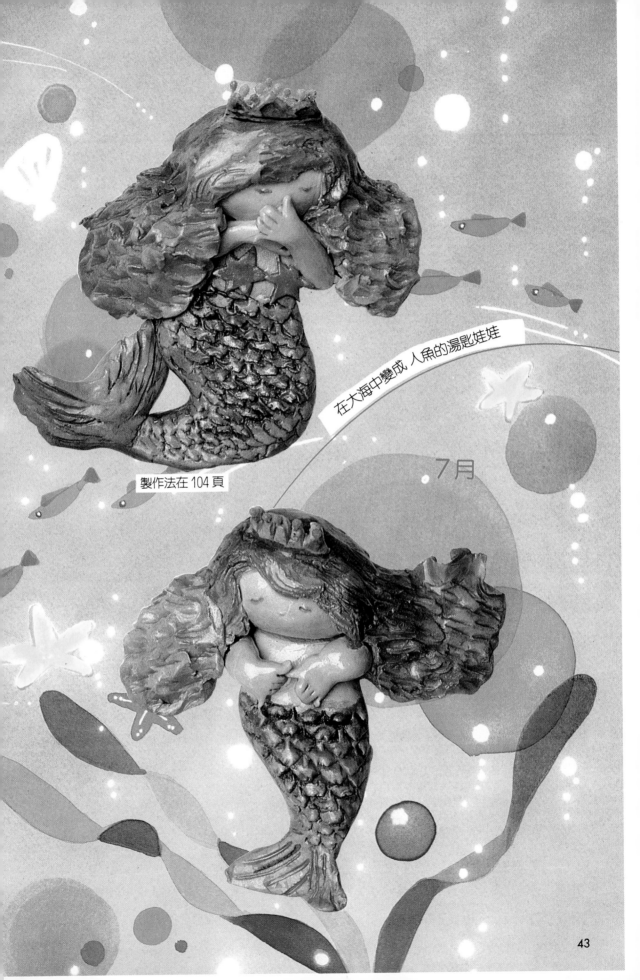

在大海中變成人魚的湯匙娃娃

製作法在 104 頁

7月

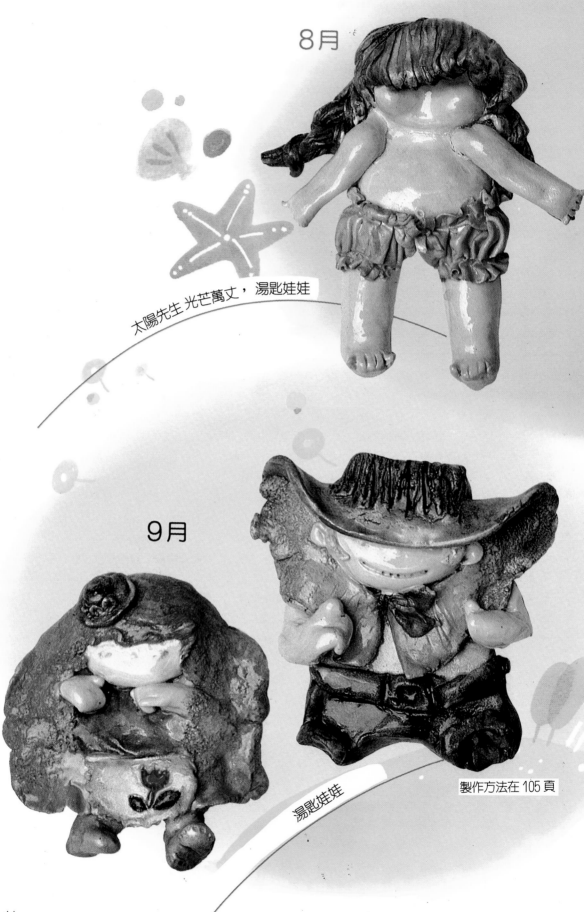

8月

太陽先生 光芒萬丈，湯匙娃娃

9月

湯匙娃娃

製作方法在 105 頁

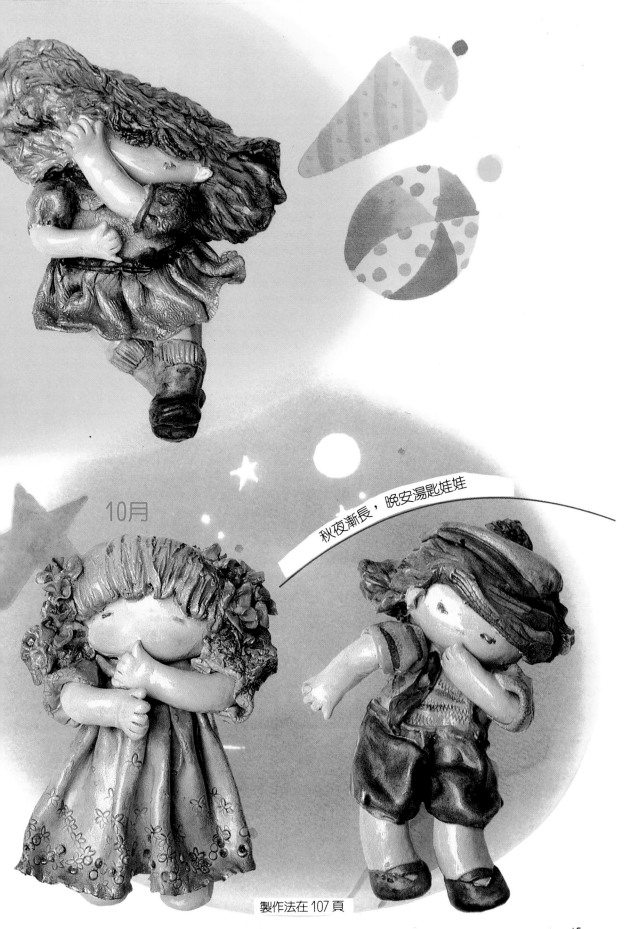

10月

秋夜漸長，晚安湯匙娃娃

製作法在 107 頁

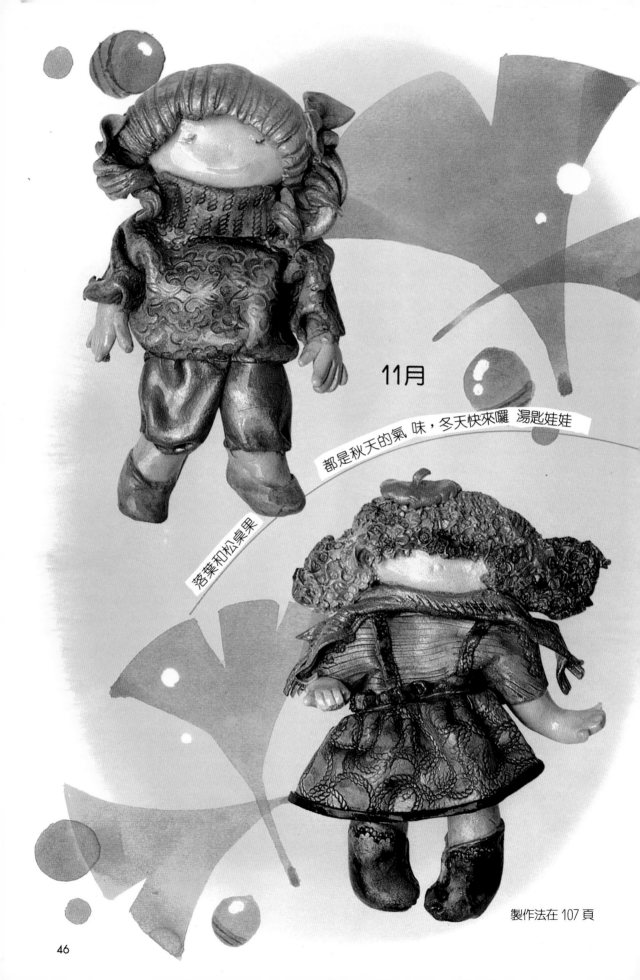

11月

落葉和松果果 都是秋天的氣 味，冬天快來囉 湯匙娃娃

製作法在 107 頁

46

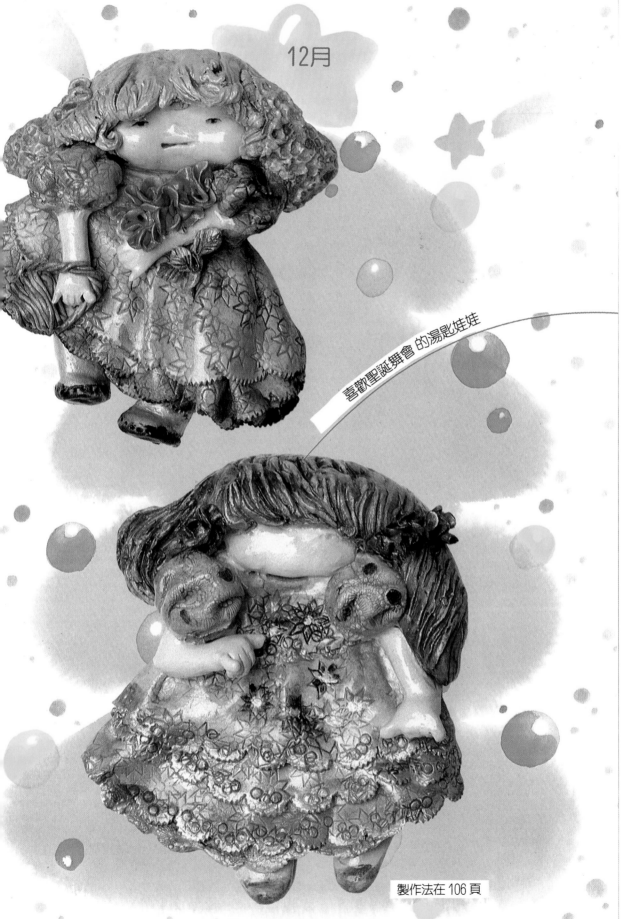

12月

喜歡聖誕舞會 的湯匙娃娃

製作法在 106 頁

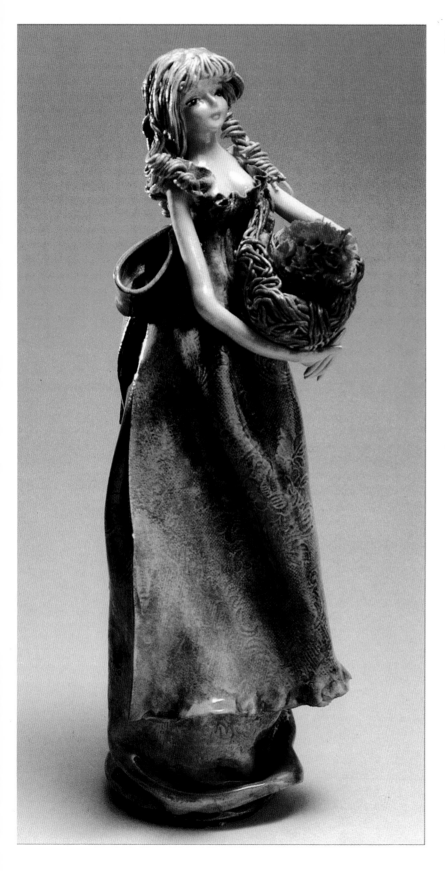

紙粘粘土娃娃

從大地中
生長出來

萌

　　我是專門製做乾燥花的名家。今
又摘了滿滿一籃的斯塔契斯花朵。
的只是希望能把那美妙的紫色保存
來。

製作法在 80 頁。

無花果

　　這是正在採摘無花果的艾瑪和羅
姆。把果汁搾出來便可以醸造水
酒。

　　他們兩人所醸的酒，是人間最美
的酒。

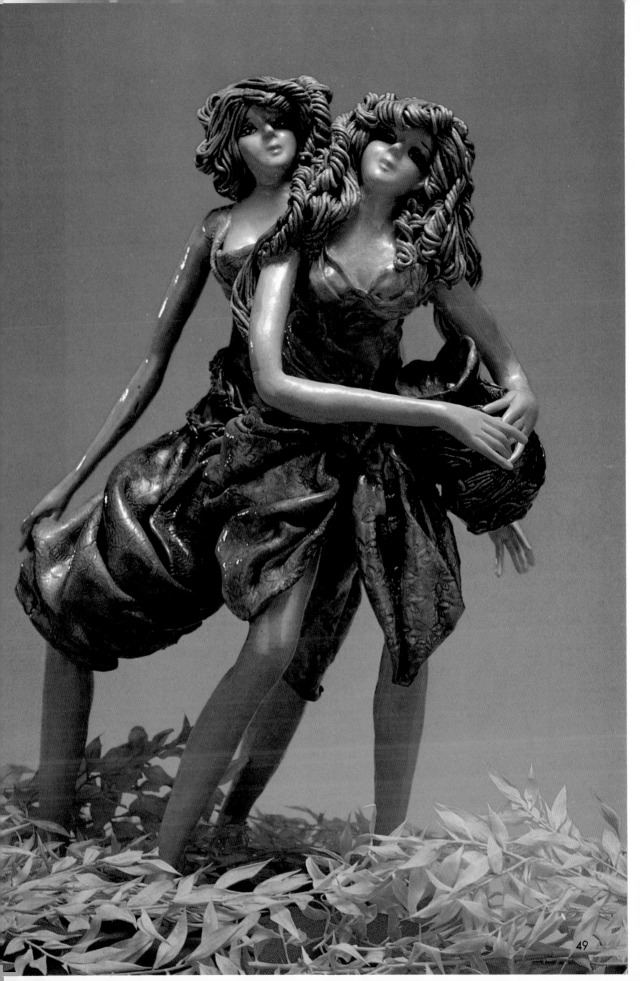

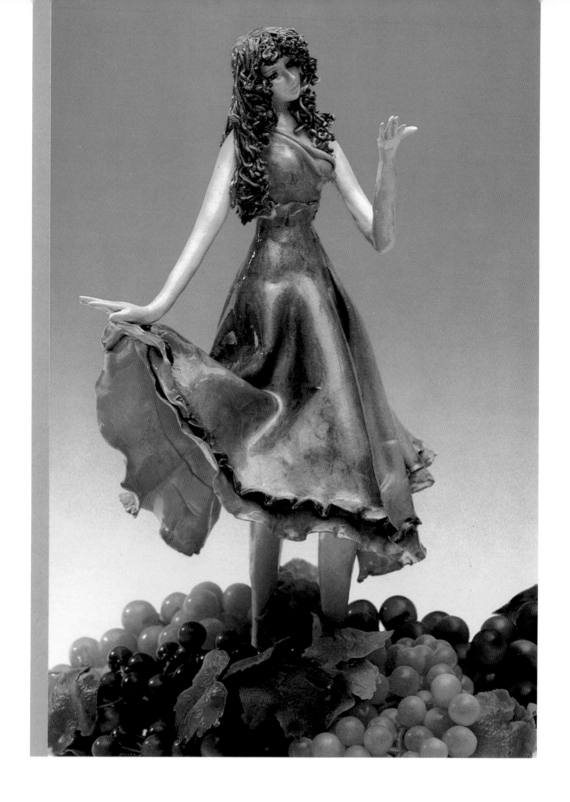

羅沙里奧的姑娘

羅沙里奧的鄉間採收的葡萄閃耀著翠綠
寶石的光芒。村裡的姑娘都滿心歡喜地等
待葡萄的豐收，迫不及待地想釀葡萄酒。
製作法在 80 頁

朴歌

年輕的夫婦沐浴在自然的恩惠中，即使
貧苦卻很幸福。今天也和往日一般，頂著
熱日，爲了對水奧土的愛而活著，充份感
受勞動的喜悅。

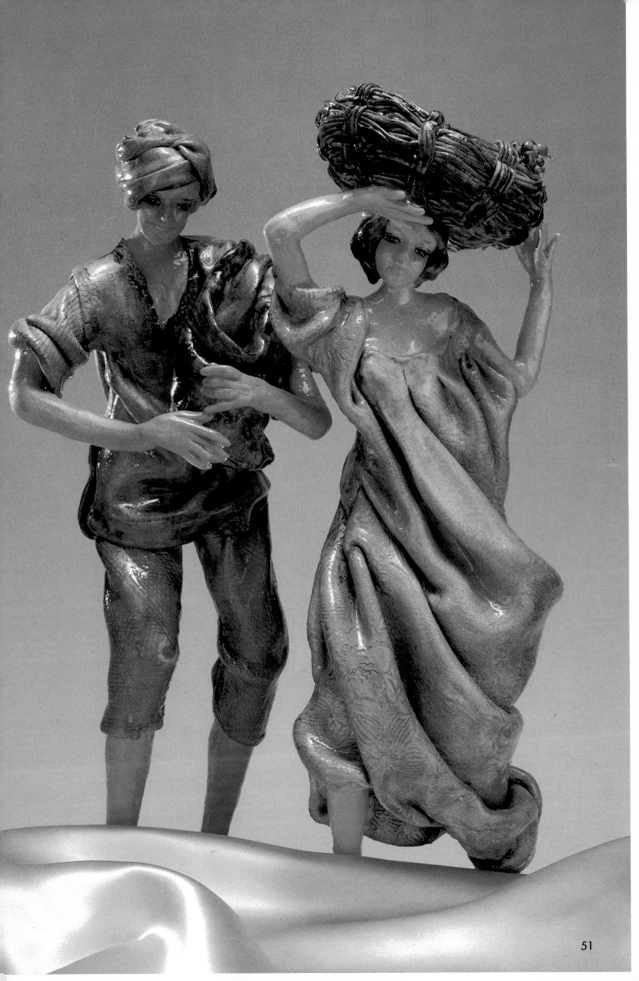

勞動者

男人們每天都在揮汗工作著。都在明亮的太陽的照耀下工作著。凡人都是生於塵土，將來也都會歸於塵土。不論何時何日歸於塵土，都為了大地的愛而工作。

青色眼睛的馬

這是從小養起，村子裡最好的純經種賽馬。有一天，牠向著夕陽奔去，卻再也沒有回來。正在想念牠而在森林中漫步的時候，突然飛來一隻小鳥，告訴我們如何找到牠的訊息。

製作法在 98 頁

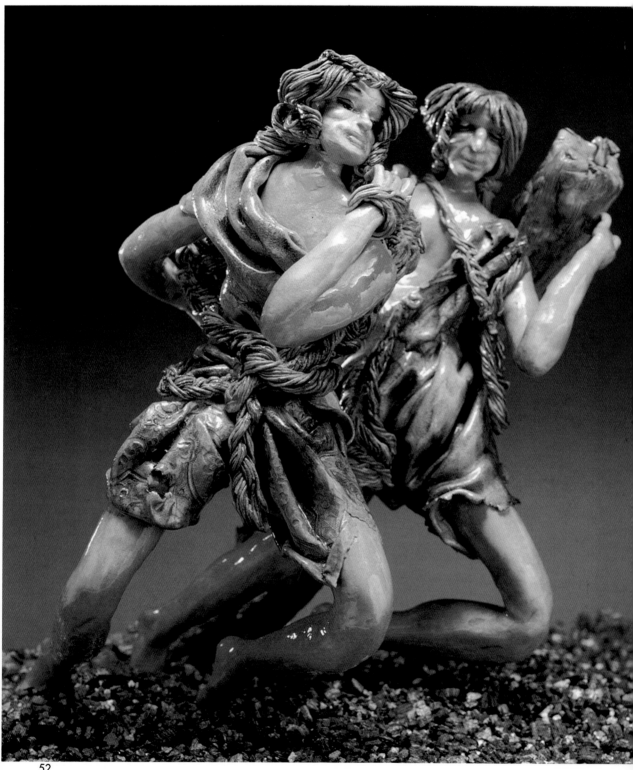

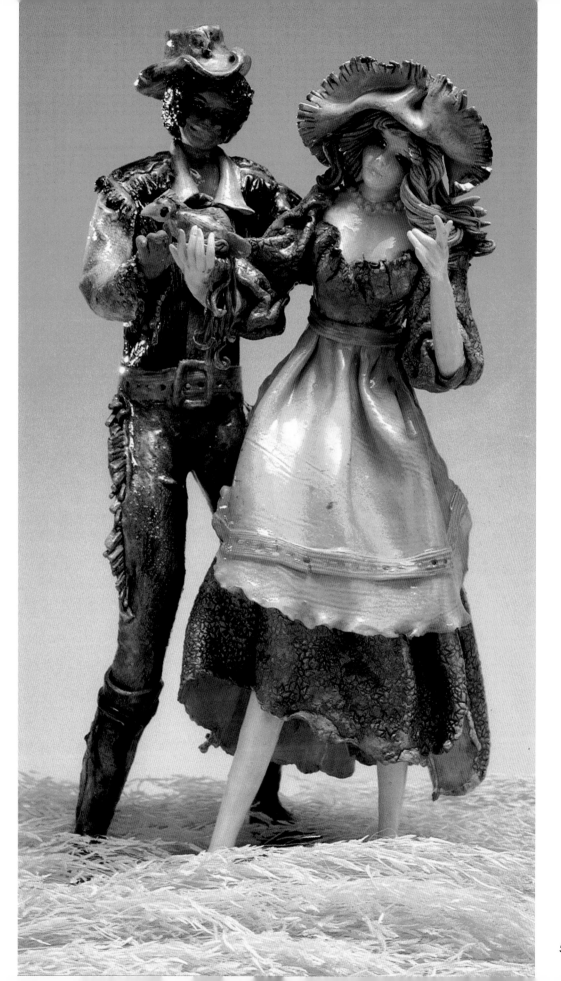

節慶

闇之詩

　　你的心中是否響起了闇之詩，這是令人陶醉的曲調。這是為了引誘你進入夢想的世界去。

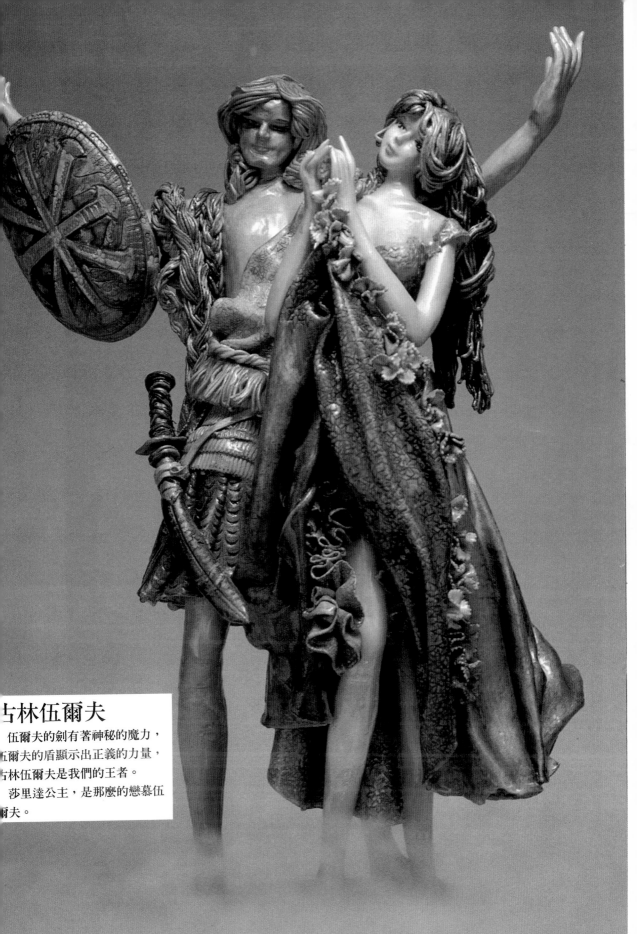

古林伍爾夫

　伍爾夫的劍有著神秘的魔力，
五爾夫的盾顯示出正義的力量，
古林伍爾夫是我們的王者。
　莎里達公主，是那麼的戀慕伍
爾夫。

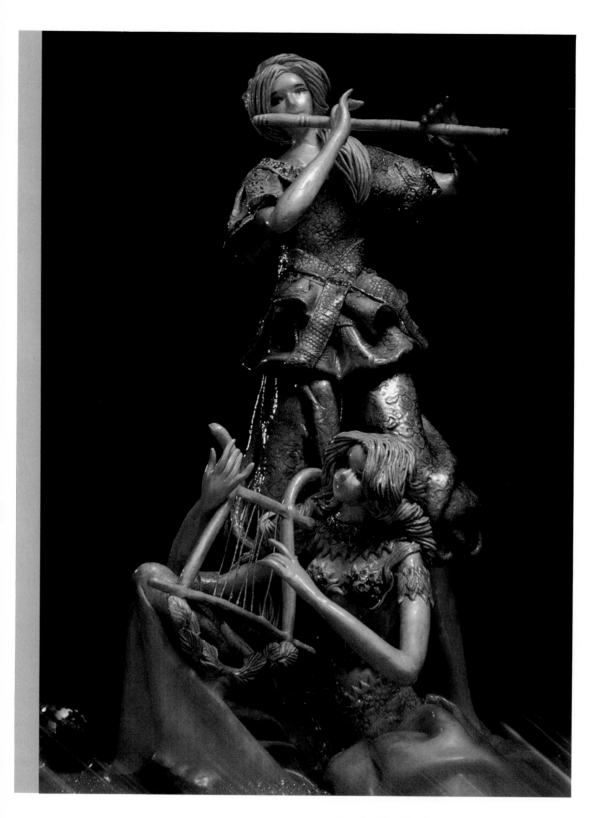

悲哀的曲調

　　這是村子裡自古流傳下來的悲傷戀愛故事，為了
安慰手牽著手一起投海的二人的靈魂，今夜，悲哀
的曲調又再度在空中流傳。

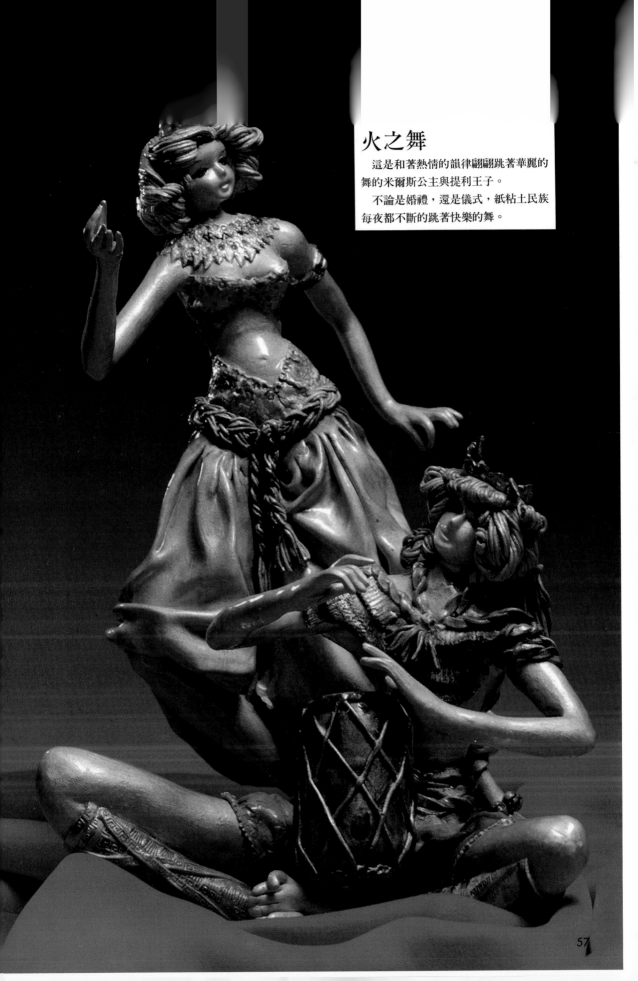

火之舞

　　這是和著熱情的韻律翩翩跳著華麗的
舞的米爾斯公主與提利王子。

　　不論是婚禮，還是儀式，紙粘土民族
每夜都不斷的跳著快樂的舞。

讓風吹一吹

五月裡的風帶來了我的希望。會告訴
我明天的歡樂，

作法在第 92 頁

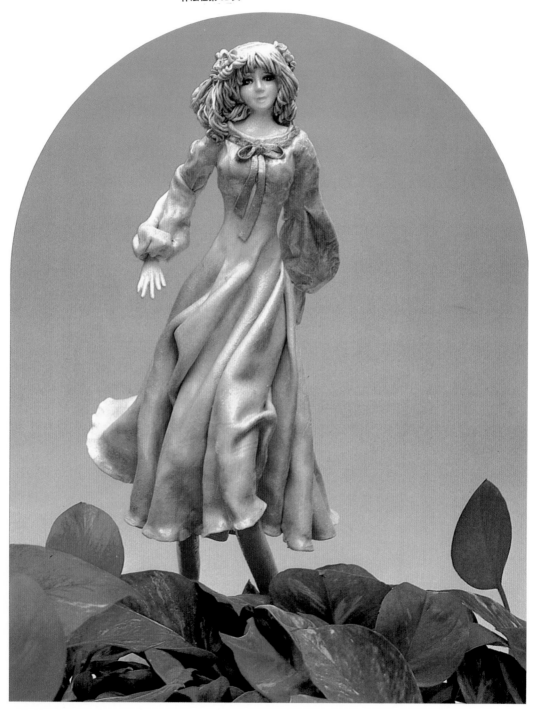

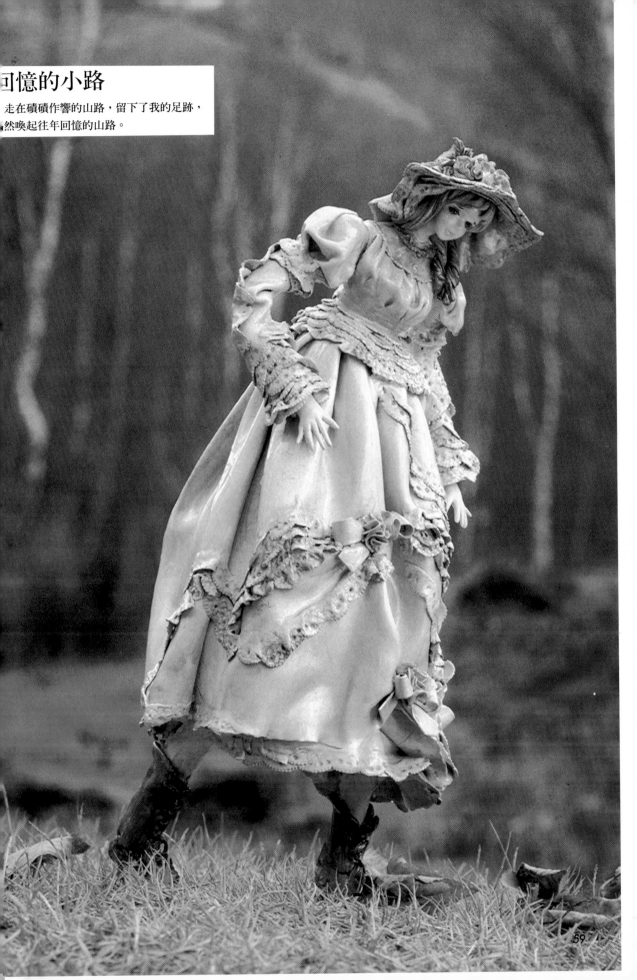

日影之中

你能從那明朗的青空中，感到春天來訪的
訊息嗎？在穿過窗戶的陽光中，我緩緩地感到
了春天的氣味接近之中。

製作法在94頁

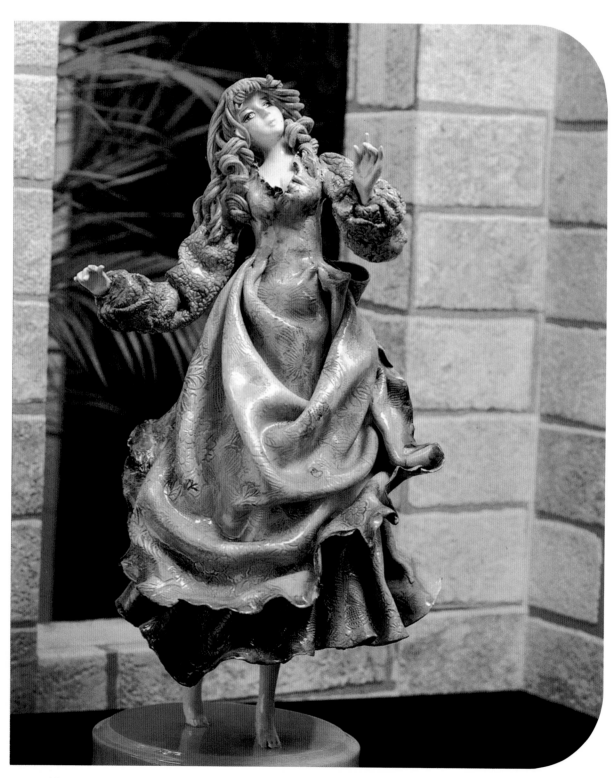

春天來訪

冬天腳步已然遠離的三月。我每年的這個時候，都登上這座山丘，遠眺腳下的憧憧家屋。也喜歡像去年一樣在洋裝上飾以花朵，沐浴在早春的陽光中。

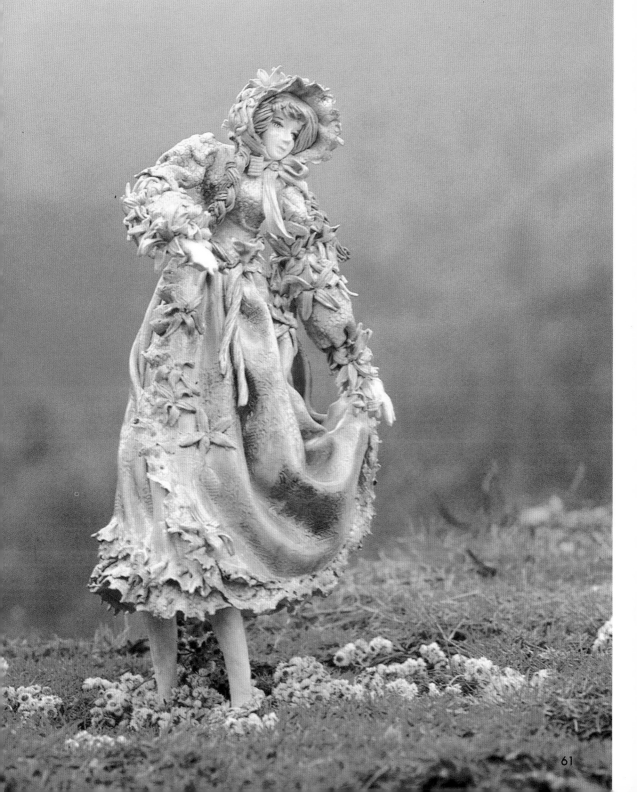

遙

　　在幼年時代的回憶中的小路上踝足奔跑，薄霧般紅色的
風，引誘我進入追憶的世界裡去。

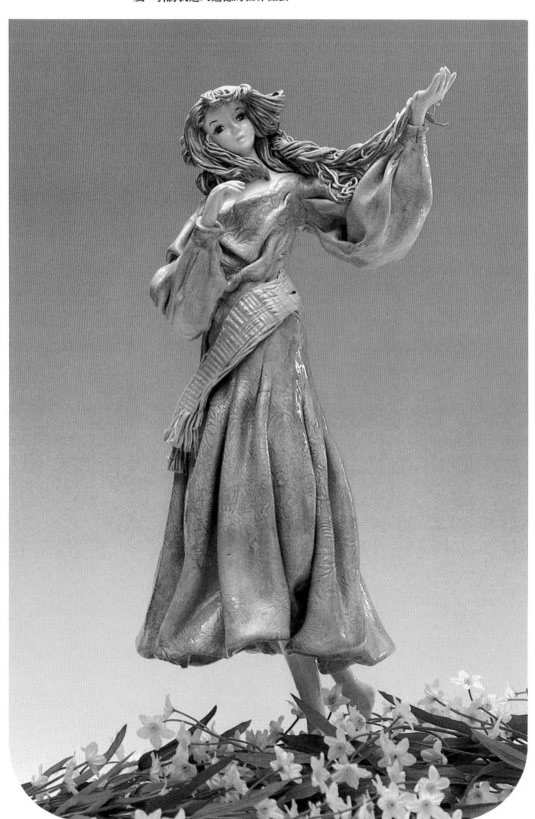

製作法在 96 頁

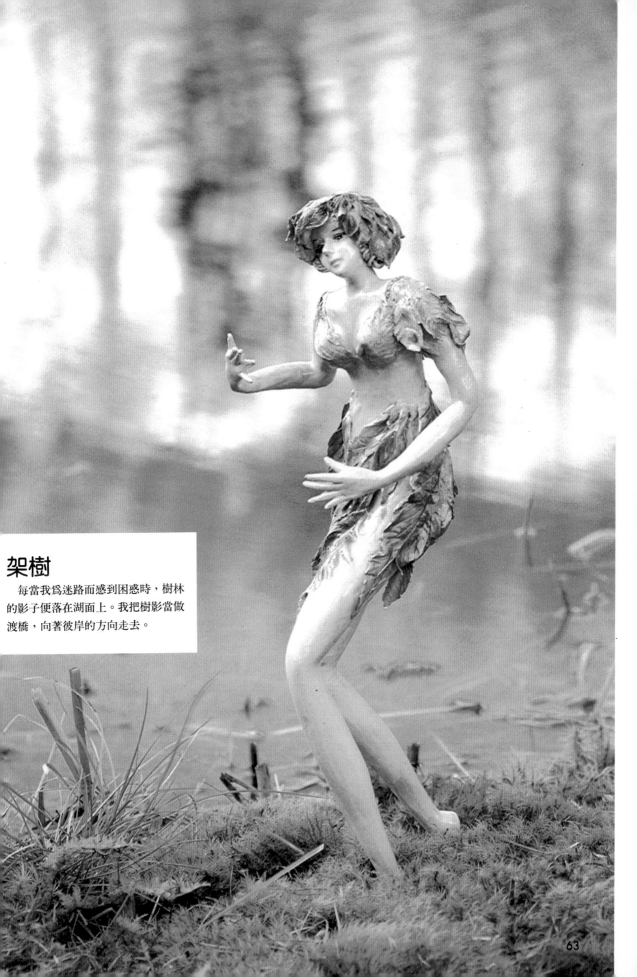

架樹

　　每當我爲迷路而感到困惑時，樹林
的影子便落在湖面上。我把樹影當做
渡橋，向著彼岸的方向走去。

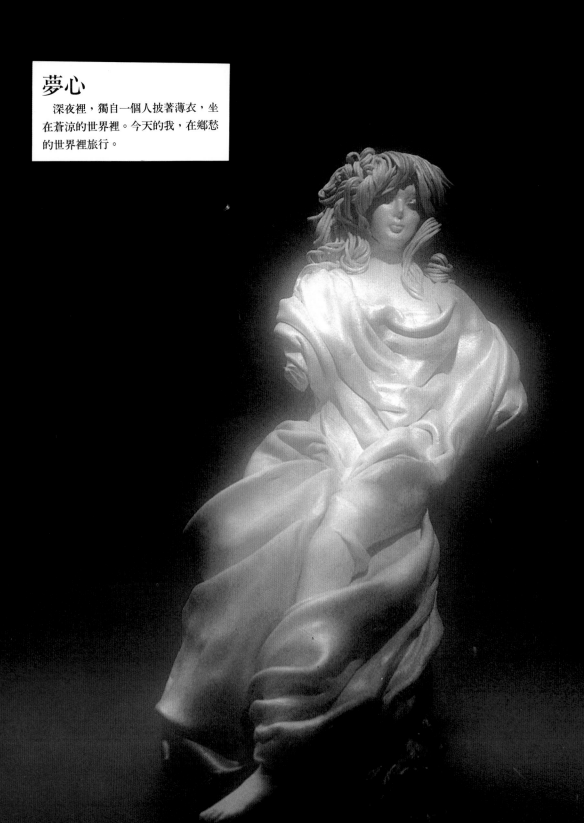

夢心

　深夜裡，獨自一個人披著薄衣，坐
在蒼涼的世界裡。今天的我，在鄉愁
的世界裡旅行。

向著魅惑的紙粘土娃娃的世界去

如同頭上戴著花環的少女一般
胸中總是爲香氣所籠罩，探尋著未來
接著，靜靜地記起了遠方的回憶——
再也不會再重新來過的今天，爲了能幸福地生活而努力
在這個時候，這雙女性的手
撥弄著粘土的人影
無形的對象，映照在女性心頭的衣褶上
浪漫娃娃的時代，已經漸漸地轉變了

在追求沒有限制的浪漫（夢）的時候
找尋到了可遇不可求的製作娃娃的一片天空
在這個世界上，一個接著一個
逐次將生命的氣息（分身）賦予它們
在每天的生活之中，稍稍地玩味著
一心一意想在幸福中打個盹的今天
浪漫娃娃的意念擴張開來
也可以說，這是女性的哲學，當眞愛出現時
藉著娃娃的形體
在這裡，正在上演一齣戲劇

是的，超越浪漫娃娃的世界
更進一步，向它的深奧探究
正如同水往低處流一般
和紙粘土娃娃所擁有的哲學邂逅
若是魅惑的紙粘土娃娃挑動了你的心
神秘的世界逐漸擴大
背負著浪漫娃娃所培養的歷史
讓躍動而洗練的
紙粘土娃娃，無垢的生命誕生吧！

浪漫娃娃和紙粘土娃娃的不同

　　浪漫娃娃是我的愛與夢的世界，是心靈豐富的人生過程中，人類和娃娃之間理想的融合。換句話說，也可以說是所有娃娃的總稱。另一方面，紙粘土娃娃則是以浪漫娃娃爲母體所發展出來的，是充滿希望與趨勢的一條支流。

　　要如何將自己的構思能夠迅速的、率眞的、自由的在浪漫娃娃中表現出來？在經過相當的摸索之中，跨越了一定的階段向更深一層探索時，會感覺到用往常的表現方法並不能完整的將自己的意念具體化。在這種言語無法形容的長時期的兩難之下，便與最具配合性的高層次技法，能夠表現所謂「衝動之美」的紙粘土娃娃開始接觸。由於託付在紙粘土娃娃身上的愛與夢，完全是自己內心的表達，所以自然而然的，一絲一毫的模仿都無法占有一席之地。像這樣能提昇寶貴的心靈，又僅以沒有定型的粘土上做出的波紋和凹凸，自在的表現出輕風吹拂薄衣般的空間之美的，只有浪漫娃娃和紙粘土娃娃而已。從它的定義而言，它與雕塑的世界是不同的，甚至我們可以說，它獨自占有著極大的一個流派的位置。如果說硬式的雕塑是屬於男性的世界的話，與軟性相因應的紙粘土娃娃#寧可說是女性的世界了。

　　最能表現浪漫娃娃的高層次技法是紙粘土娃娃。就我個人而言，我認爲在所謂浪漫娃娃的母體之中，於更進一步的個性化考量之後，浪漫娃娃的世界裡，更深一層的形體表現，便是被稱作紙粘土娃娃的孩子的茁壯。紙粘土娃娃，就是我所說的「衝動之美」。

New

紙粘土娃娃之中所使用的新技巧

製作洋裝的花紋(1)

只要在裙子等面積廣大的部分加上花紋，就可以形成多種變化。就讓我們用身邊隨處可找到的工具來。活用吧。

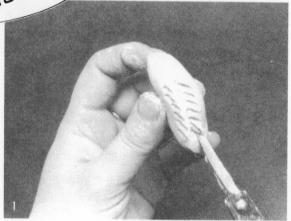

1

製作洋裝的花紋(2)

只要使用左下方照片中的工具，便可以在打薄的粘土表面做出各種各樣的花紋。另外，利用塑膠製的花紋板壓印出如同影印花紋般的方法也漸漸流行起來了。

1

a.波狀竹片
b.打孔器(punch)
c.杓子（耳掏形竹片）
d.花紋的模型

4

1.用髮剪刀的尖端在粘土上剪深，可以形成浮起狀的鋸齒紋路。

2.在打薄的粘土表面以叉子刷過形成刻紋，可以做出條狀紋路，注意不可以用太大的力量。

3.用同樣的方法加上縱向的條紋，便可以做出格子花紋。

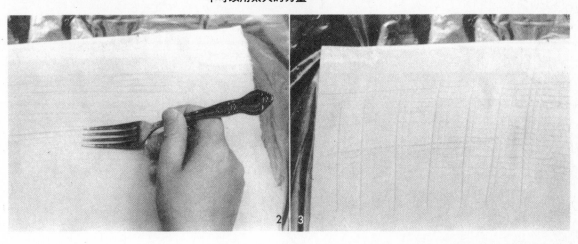

1.用照片中的工具 a 橫向連續壓印，便可形成女襯衣的風格。

2.用照片中的工具 B 壓出許多小圓點，作出水珠的花紋。再於需要的處所加強壓印的力量，便可形成強調的效果。

3.用照片中的工具 B 橫向並排壓印可作出連續的圓點花紋。另外，取一塊適當大小的粘土，去除圓點側邊的粘土便可做出切割蕾絲的樣子。

4.用照片中的工具 C 的尖端連續壓印做出花紋。上方是正壓，下方是反壓的樣子。

5.用照片中的工具 d，以適當的力量壓印出的美麗花紋。

6.不同花樣的工具 d 所壓印出的花紋。

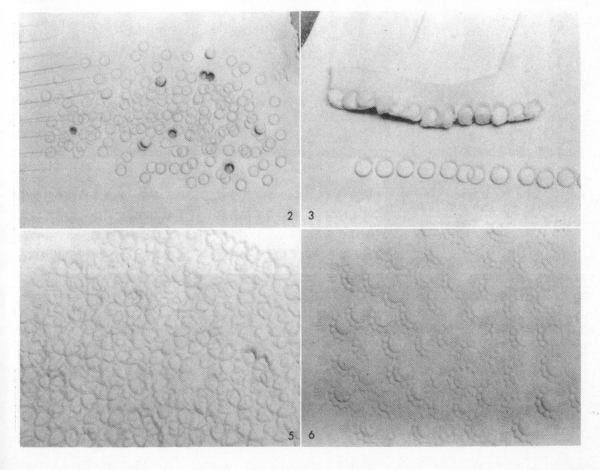

做出裙子的厚度

1. 將粘土打薄至 1.5 mm的厚度，用花紋板壓印出紋路。切割成 45×40 cm的大小，翻面過來。將面紙鋪在上面。

2. 在面紙中心線切壓，摺成一半大小。邊緣鼓起來的部分要小心處理。

3. 充份地形成衣摺。

4. 將成品穿在娃娃身上，兩端在後方重疊起來。

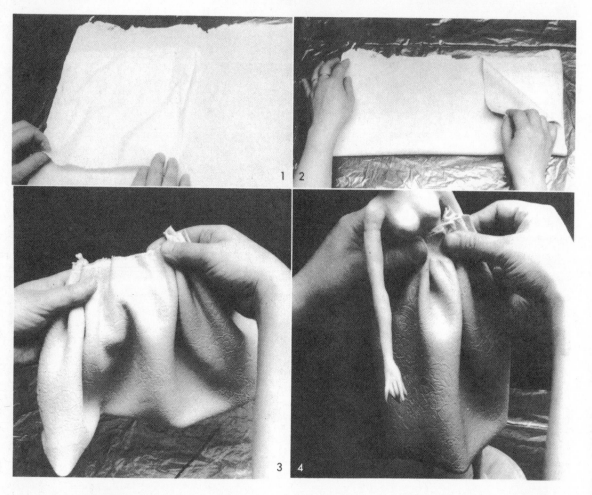

做出罩衫的柔軟度

1. 將打薄的粘土做出罩衫的形狀，在相當於領口的部分摺起 7 cm左右。

2. 對齊領子的開口部分，以胸口為中心將粘土曲折，由肩膀兩端向後環繞。要特別小心處理時不要將折起的高凸處的鼓起弄平。沿著身體的形狀，將多餘的部分切除。

雙層荷葉裙的製作

1.將粘土打薄至 1.5 mm厚,以花紋板壓出紋路,切割成 20×40 cm的大小。翻面之後,用針將離邊緣 2 cm 的部分切割下來。

2.將切割下來的部分重疊在上面(約為寬度的½左右為最恰當),

並輕輕按押接合。

3.做出衣裙後將成品穿在娃娃的身上。

4.將兩層的裙擺用手指捏出荷葉邊。

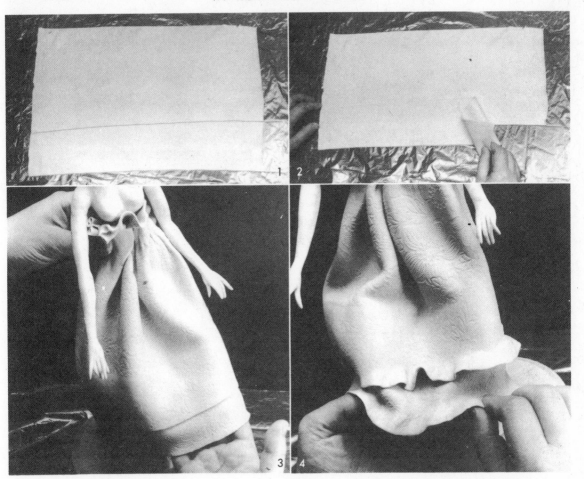

毛線質感圍巾披肩的製作

1.與 70 頁所示照片相同,用絞碎機(大蒜絞碎機)將粘土絞出許多長條。將厚度平均地排列,做成寬度 4 cm的形狀,並用細竹片尖端,於每

隔 3 cm處壓印。

2.於兩端留下 3 cm農圈花,整理切割成 40 cm的長度。

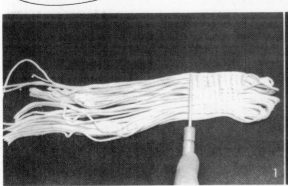

女性臉孔
的製作

1.製作一個直徑 3 cm的楕圓形。
2.參考 72 頁照片 2～7 的程序製作（鼻子只要捏起來就好），將臉

頰後面壓下，強調臉頰的鼓起。
3.同樣的，參考照片 8～10 製作鼻孔及嘴唇，下顎下方用手指稍

 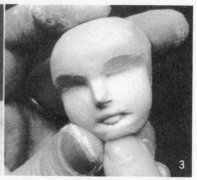

各種的
髮型

▷長髮
1.將粘土絞出約 15 cm 長的條狀。
2.整理成兩束抹在頭頂上，一邊製作卷曲狀，一邊將頭髮向後攏起。
3.右側也以相同方法行之，將末端做成圈狀。

▷圈花狀髮型
1.將絞出的頭髮以每 4～5 與為一束分配好。
2.附著在頭頂上，由橫向向後方攏起。
3.保持它形成的鼓起，並且再捲向前方，再度回到頭頂接合。

▷卷髮
1.將絞出的頭髮以每 5 與為一束，用尖棒（或圓筷）捲起。
2.將圓筷抽出後接合在頭髮尖端。
3.如照片所示只在一邊接合卷髮，置於胸前。

加壓力形成凸還。

4.切除臉部的側面,以拇指加工做出倒三角形的臉孔。

5.將眉毛以下均分,做出眼瞼的形狀。

6.用乾淨的拇指指腹按押臉部的表面整理形狀。

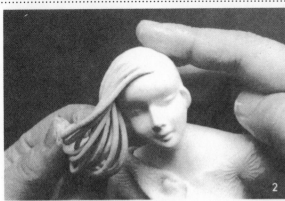
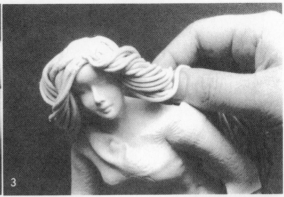

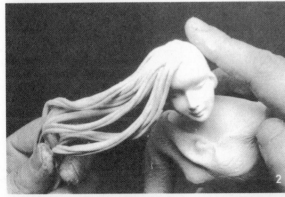
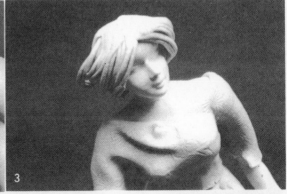

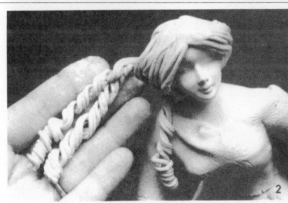
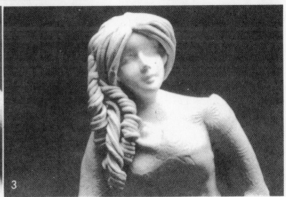

男性臉孔
的製作

1. 將粘土揉成直徑 3 cm 的圓球狀，約略呈方形。
2. 在中央稍高的地方用小竹片壓出眼瞼的形狀。
3. 兩側再加深顯出眼瞼，決定眼睛所在的位置。
4. 在眼睛的中央用剪刀切入。
5. 用另外的粘土做出鼻子的形狀接合在下面。
6. 於鼻子適當的長度處切除多餘部分。
7. 以粘土補在鼻子的下方。
8. 用小竹片作出鼻孔。
9. 劃出唇線，描出下唇，削除周圍的粘土。
10. 剪去臉的側面。
11. 用手指捏出下顎的形狀。
12. 在眼睛的眼皮部分加上少許粘土，以由下而上的方式作出眼皮的隆起。

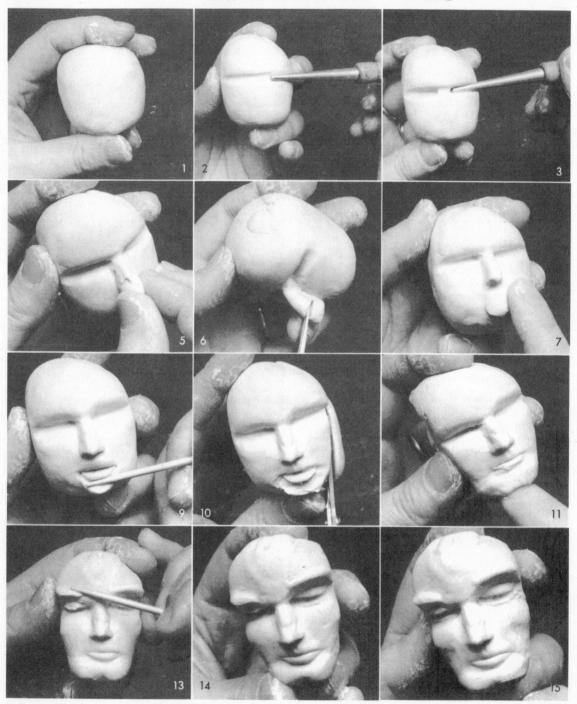

13.在眼睛的上方加上少許粘土，
形成眉毛的高起。
14.使下眼瞼線浮現出來。
15.在眼角加上皺紋，將臉頰下方
按壓以強調兩頰的顴骨。
16.完成。

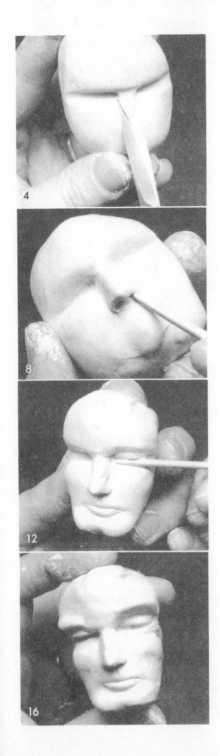

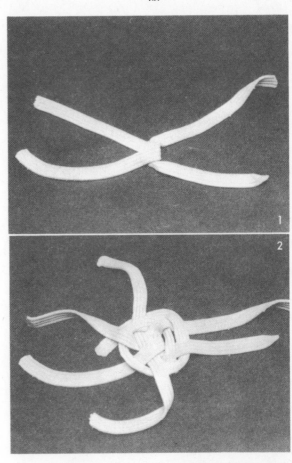

籃子的製
作方法(1)

將粘土打薄至 1.5 cm 厚，
切割成寬 2 cm 的與狀，並在
兩面都用小竹片割出紋路，
依照片所示的方法編織，製
作籃子。

做好後便形成 51 頁的製
品。

使用與(1)相同的寬條織
成格子狀的籃子。

籃子的製
作方法(2)

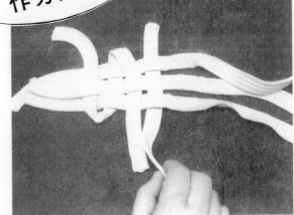

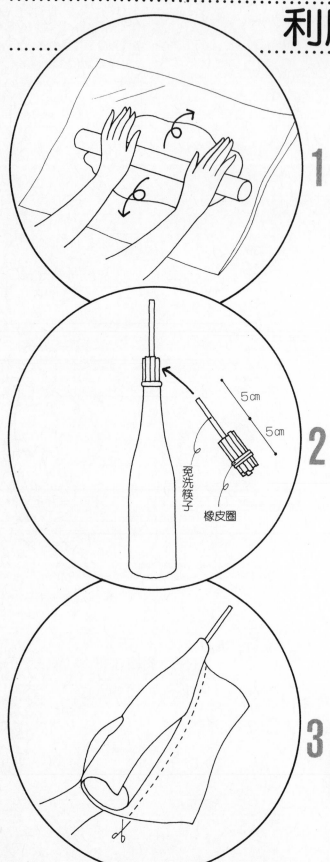

1　取 500 g 一袋的粘土½個，用手加水揉成像耳垂一般的軟度，再夾在塑膠袋的中間以擀麵棍由中心向周圍的方向擀平。最後再重覆一次，用力將粘土擀至厚薄均勻的程度。

2　將免洗筷子折段並以橡皮圈套緊，塞在瓶口。中央的一根因為是要用來固定頭部，所以要長一點。

5 ㎝

5 ㎝

免洗筷子

橡皮圈

製作一個娃娃所需具備的材料與用具。

3　將 1 的粘土上的塑膠袋剝除，用針將粘土切割為 25×30 ㎝的大小。於粘土表面淋上水後卷蓋到瓶子上。連接部分留下 1 ㎝以便做為接合用，其他的粘土則切除，再用手指將接縫壓起接合。

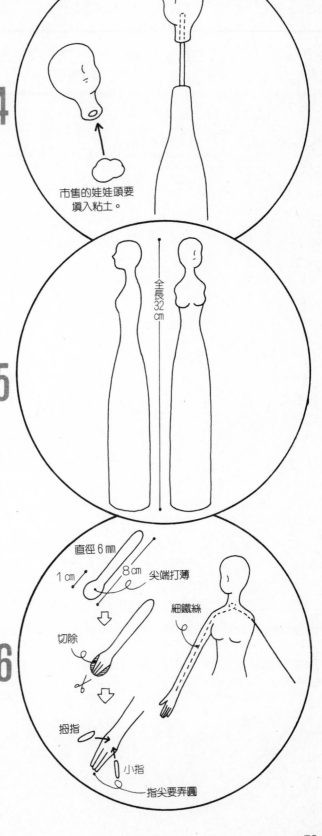

將 70 頁介紹過的娃娃頭插在在免洗筷子的尖端。如果是使用市面上有販賣的已經做好面孔的娃娃頭,則要先將粘土塞進脖子處才能插在粘土上。

市售的娃娃頭要填入粘土。

4

將脖子以及胸部補上粘土,整理出身體的形狀。再把腰部以及背部多餘的粘土去除,加水將全身打磨至光滑。

5

全長 32 ㎝

把直徑 6 ㎜、長度 8 ㎝的棒狀粘土尖端 1 ㎝處打平,依照圖片的指示製作手臂手指。手要在穿上衣服以後才能接合在肩膀上。如果是手要表現出張開或抬起的娃娃的話,則在中心加以細鐵絲比較方便,因此在 4 的階段便要預先捲上一條 20 ㎝的細鐵絲在瓶口處。

6

直徑 6 ㎜

1 ㎝

8 ㎝ 尖端打薄

細鐵絲

切除

拇指

小指

指尖要弄圓

主的身體

薫風 *Kunpū*

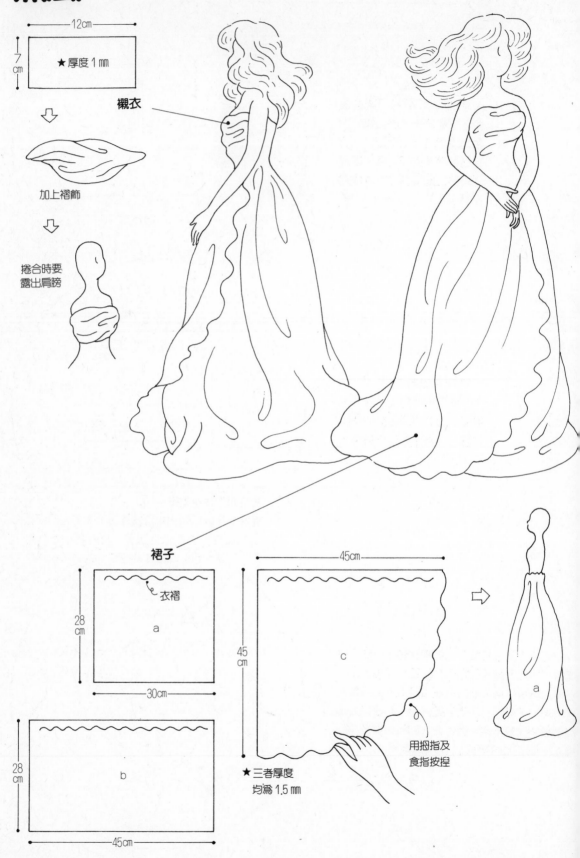

12cm

7cm

★厚度1㎜

襯衣

加上褶飾

捲合時要
露出肩膀

裙子

衣褶

28cm

a

30cm

28cm

b

45cm

45cm

45cm

c

★三者厚度
均爲1.5㎜

用拇指及
食指按捏

a

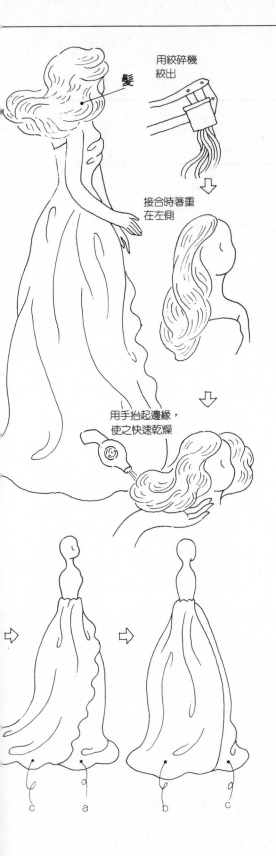

用絞碎機絞出

髮

接合時著重在左側

用手抬起邊緣，使之快速乾燥

c　a　b　c

薰風

高度　33 cm

材料　500 g 粘土 3 個、女性的娃娃身體一個

製作方法　1.將 2 個粘土打薄至 1.5 mm厚，如圖示之大小切割裙子的形狀。

2.在 a 的裙子上做出衣褶，由後方向右迴轉捲至前方。裙擺處用手指按押形成褶紋。

3.在 c 的裙子的弧形部分加上荷葉邊。製做荷葉邊的方法，是用拇指及食指按捏粘土而成。做出衣褶，由右方的腰際圍繞到後方。要小心不要弄壞了荷葉邊，將邊緣流向左側。

4.將 b 的裙子加上衣褶，重疊在 c 的上面。

5.將腰部多餘的粘土去除。

6.切取厚度在 1 mm的襯衣部分，加上褶飾後由胸前圍繞至背部。

7.將手接合在肩膀上。由於手部露在外面，因此與肩膀接合處必須打磨至光滑為止。

8.用絞碎機絞出頭髮，接合時著重在左側，將邊緣稍稍抬起形成微風吹拂的樣子，再用吹風機將頭髮快速乾燥。

著色1.洋裝整體先用浪漫綠色塗布，在 c 的裙子上面再用珍珠綠色覆蓋。胸前塗上珍珠籃色，同樣地在 a 的裙子上也塗上相同的顏色。

2.頭髮塗上基本髮色、珍珠紫羅蘭親、以及珍珠金黃色。再用基本眼線色修飾。

3.皮膚則用基本柑色及基本珍珠色以 1：1 的比例混合，均勻塗布。

4.臉頰及嘴唇用肌膚色混合少量珍珠朱砂色塗上。眼影則塗以珍珠綠色。眼睛在塗上基本珍珠色之後在上面再以基本眼線色描繪。

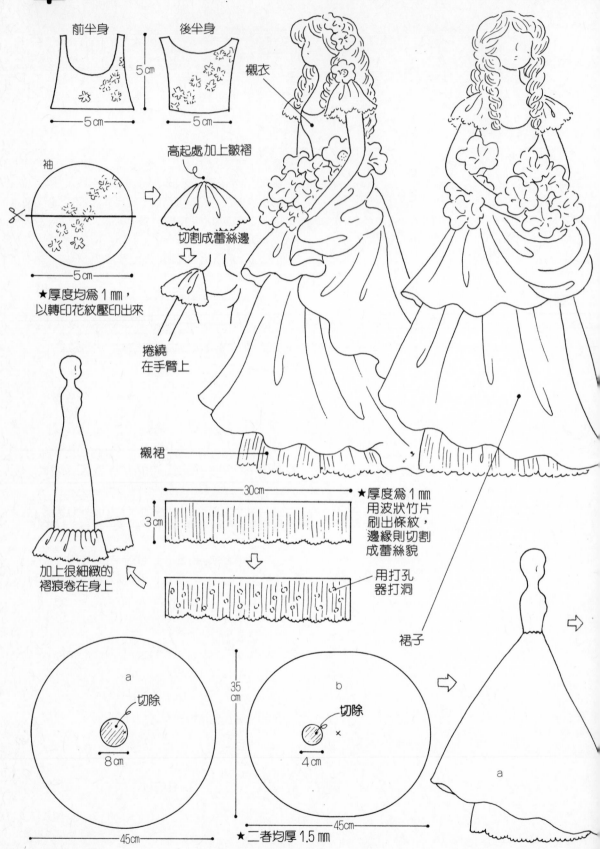

前半身

後半身

5cm

5cm

5cm

襯衣

袖

5cm

★厚度均爲1mm，
以轉印花紋壓印出來

高起處加上皺褶

切割成蕾絲邊

捲繞
在手臂上

襯裙

加上很細緻的
褶痕卷在身上

30cm

3cm

★厚度爲1mm
用波狀竹片
刷出條紋，
邊緣則切割
成蕾絲貌

用打孔
器打洞

裙子

a

切除

8cm

b

切除

×

4cm

35cm

a

★二者均厚1.5mm

45cm

45cm

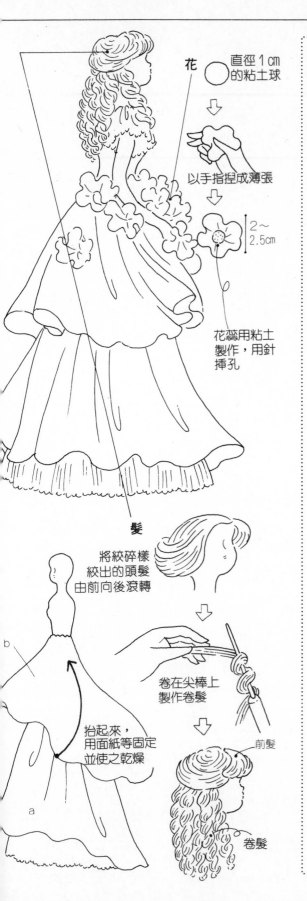

花

直徑1㎝
的粘土球

⬇

以手指捏成薄張

⬇

2～
2.5㎝

花蕊用粘土
製作,用針
插孔

髮

將絞碎樣
絞出的頭髮
由前向後滾轉

⬇

卷在尖棒上
製作卷髮

⬇

抬起來,
用面紙等固定
並使之乾燥

b

a

前髮

卷髮

華

高度　33 cm

材料　500 g 粘土 2 個,女性的娃娃身體 1 個

製作方法　1.製作方法。將厚度在 1 ㎜的粘土依照圖示由方法製作蕾絲,捲在身體的周圍。

2.將 1 個粘土打薄至 1.5 ㎜厚,切割爲 ab 2 塊裙子的形狀。

3.首先將 a 的裙子穿在身上,需一面整理出褶痕一面對齊邊緣穿上。

4.將 b 的裙子穿在高腰的位置,一面整理出衣褶一面將較長的邊緣抬起,形成影子的部份。

5.襯衣以厚度在 1.5 ㎜的粘土壓印上轉印花紋,再依圖示的大小切割出來接合在胸前。

6.將手臂接合上去。

7.袖子要用與襯衣相同的花紋的粘土,依圖示製作。

8.頭髮用絞碎機絞出,做出束在腦後的樣子。垂髮則要用絞碎機絞出的粘土捲繞在尖棒上形成花卷狀。接合這樣的垂髮共 7～8 卷左可。
（請參照 70 頁的「捲髮」）

9.將粘土塊以手指按捏修出花的形狀,直徑約在 2～2.5 cm 左右的大小,用來製飾裙子及頭髮。

著色　1.在洋裝的重點薄薄塗上珍珠綠色、珍珠紫羅蘭色、珍珠淡綠色、以及珍珠金黃色。

2.頭髮塗上基本髮色,以及珍珠金黃色。

3.肌膚塗上比例爲 1：1 混合的基本柑色及基本珍珠色。臉頰及嘴唇以肌膚色混合少量珍珠朱砂色塗上。眼影則用珍珠綠色來塗。

4.花用珍珠紫羅蘭色、珍珠紅色、以及珍珠朱砂色予以上色。右側著重紅色、左側著重紫羅蘭色,如此便能明顯地表現出變化。

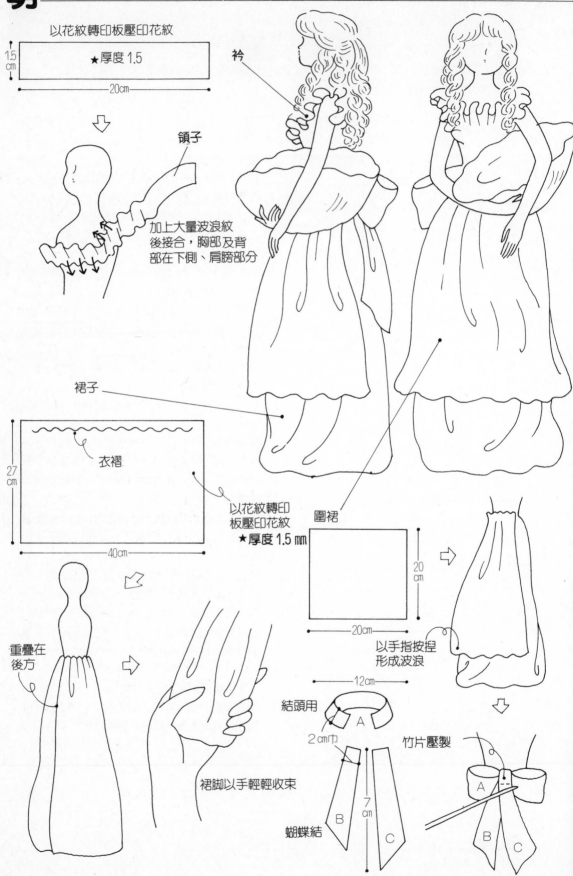

以花紋轉印板壓印花紋

★厚度1.5

1.5 cm

20cm

領子

衿

加上大量波浪紋
後接合，胸部及背
部在下側、肩膀部分

裙子

衣褶

27 cm

40cm

以花紋轉印
板壓印花紋

★厚度1.5 mm

圍裙

20cm

20 cm

以手指按捏
形成波浪

重疊在
後方

裙脚以手輕輕收束

12cm

結頭用

2cm巾

A

竹片壓製

A

7 cm

B

C

蝴蝶結

B

C

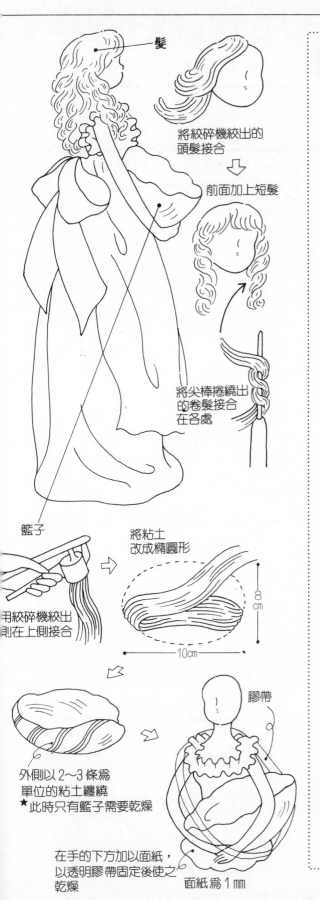

髮

將絞碎機絞出的
頭髮接合

前面加上短髮

將尖棒捲繞出
的卷髮接合
在各處

籃子

將粘土
改成橢圓形

用絞碎機絞出
則在上側接合

8
cm

10cm

外側以 2～3 條為
單位的粘土纏繞
★此時只有籃子需要乾燥

在手的下方加以面紙，
以透明膠帶固定後使之
乾燥

膠帶

面紙為 1 mm

萌

高度 33 cm

材料 500 g 粘土二個，女姓的娃娃身體一個

製作方法 1. 將一個粘土打薄至厚 1.5 cm，以花紋轉印板壓出花紋。

2. 如圖所示切出裙子的大小，加上衣褶後卷在身上。由右迴方式接合在背後即可。將裙脚收攏起來。

3. 以與 1. 相同之方法取粘土製作圍裙。加上大皺褶後罩在裙子之上，裙擺以手指捏出波紋。蝴蝶結則依圖示的尺寸製做後，接合在身體的背面。

4. 將手臂接合。

5. 將 1. 的粘土切割成寬 1.5 cm 的長條，明顯作出大波紋，由前胸向後背滾轉接合在圍裙洋裝的領口部分。

6. 將絞碎機絞出的粘土做成 10×8 cm 大小的橢圓形，稍稍彎曲成籃子的形狀，外側則以絞出的粘土每 2 ~ 3 條為單位形成編織物的樣子。

7. 將籃子固定在右側，形成双手抱著籃子的樣子。

8. 仍舊用絞碎機絞出粘土製作長髮。將垂髮輕微卷曲，在各處均加上卷髮。前方再加上短短的留海。

著色 1. 裙子塗上浪漫橄欖綠色、基本眼線色、以及珍珠橘色。

2. 圍裙及胸部和袖子的波浪邊塗上鄂霍次克藍、基本眼線色、上及珍珠橘色。後方的蝴蝶結亦同樣上色。 79 年 1

3. 頭髮塗以鄂霍次克藍、基本髮色、上及基本珍珠色。

4. 肌膚以比例為 1:1 的基本柑色及基本珍珠色混合後塗上。臉頰及嘴唇以肌膚色混合少量珍珠朱砂色塗上。眼影塗以珍珠藍色，眼睛則以基本珍珠色上色，角以基本眼線色描繪。

5. 籃子以鄂霍次克藍、浪漫赭色、眼線棕色、以及浪漫橄欖色重疊上色。

使用觀賞台製作娃

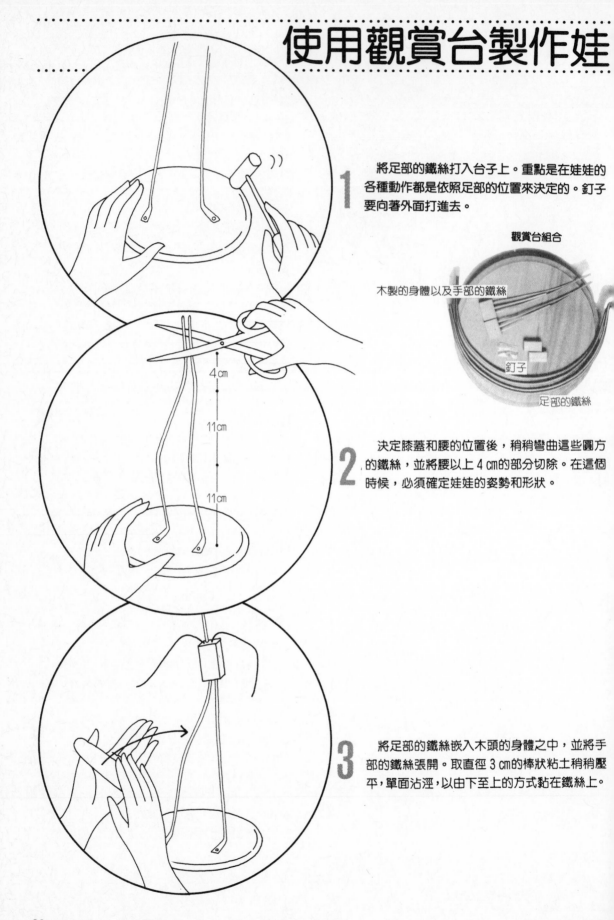

1 將足部的鐵絲打入台子上。重點是在娃娃的各種動作都是依照足部的位置來決定的。釘子要向著外面打進去。

觀賞台組合

木製的身體以及手部的鐵絲

釘子

足部的鐵絲

2 決定膝蓋和腰的位置後,稍稍彎曲這些圓方的鐵絲,並將腰以上4㎝的部分切除。在這個時候,必須確定娃娃的姿勢和形狀。

4㎝

11㎝

11㎝

3 將足部的鐵絲嵌入木頭的身體之中,並將手部的鐵絲張開。取直徑3㎝的棒狀粘土稍稍壓平,單面沾泭,以由下至上的方式黏在鐵絲上。

身體的方法

在將粘土由後方包起來的時候，必須注意不能留下空氣在裡面。這時同樣也是由下至上進行。利用竹片或針將腳的多餘粘土削去，大腿的直徑爲 1 cm，腳踝直徑則爲 8 cm 左右做出足型。腳尖則加上粘土後整後形狀。

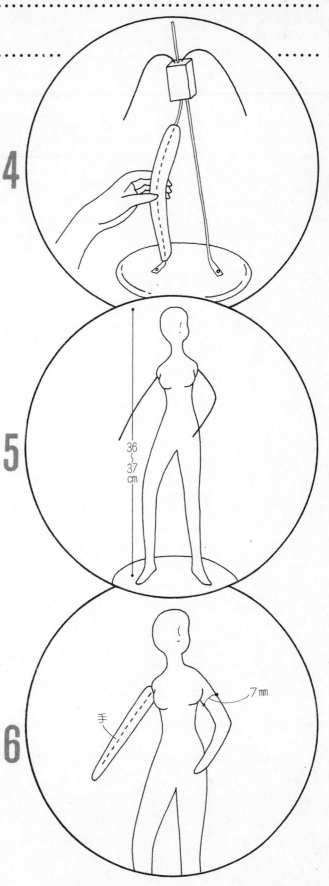

將 70 頁介紹過的頭部挿在鐵絲上。如果用市售的娃娃頭，則需先用粘土填補脖子的洞。並由大腿、腰部、胸部的順序補上粘土，稍稍彎曲及腰部整理各身的姿態。

男性　　女性　　兒童

市售的娃娃頭

手手臂約爲 7 mm，以與足部相同的要領接合粘土，手腕以及脛部的接合痕跡需打磨加工使之消除。如果是初學的人可以先等第 5 階段乾燥之後再開始做，如此手的動作便可自己調整，容易完成。

您好

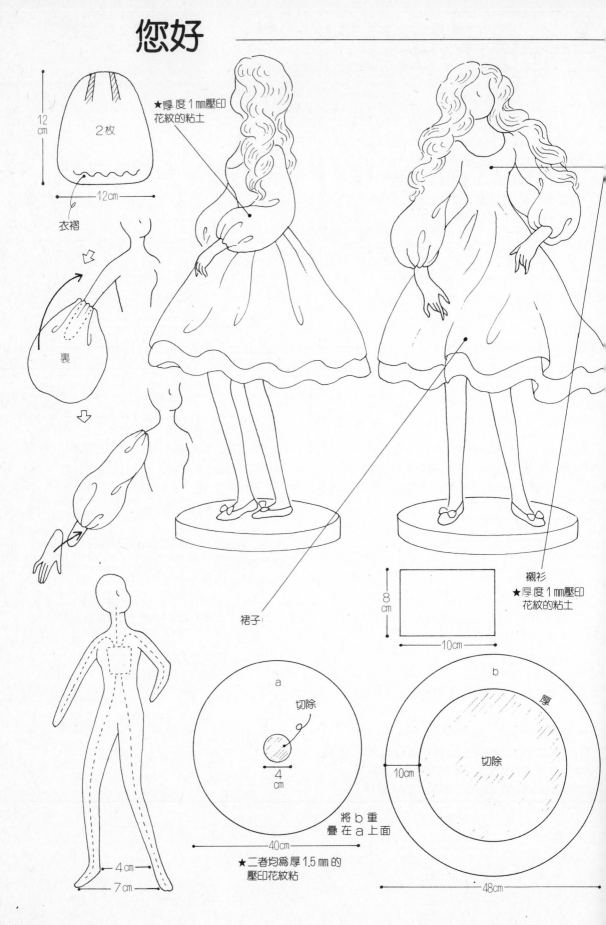

12 cm

12cm

2枚

衣褶

裏

★厚度1mm壓印
花紋的粘土

裙子

4 cm

7 cm

★二者均爲厚1.5mm的
壓印花紋粘

襯衫
★厚度1mm壓印
花紋的粘土

8 cm

10cm

a

切除

4
cm

40cm

將b重
疊在a上面

b

厚

切除

10cm

48cm

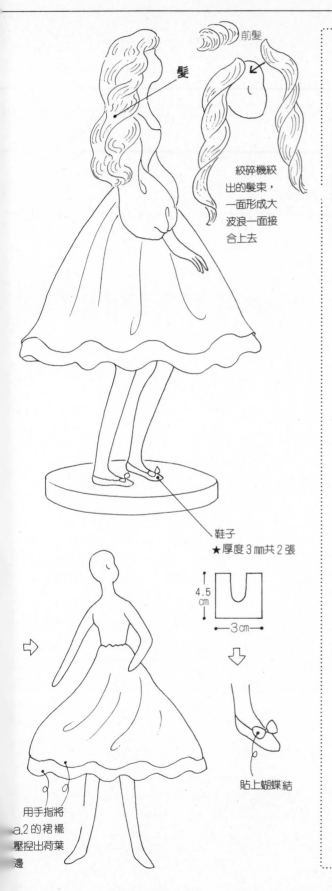

髪

前髮

絞碎機絞
出的髮束，
一面形成大
波浪一面接
合上去

鞋子
★厚度 3 ㎜共 2 張

4.5
cm

3 cm

貼上蝴蝶結

用手指將
a.2 的裙襬
壓捏出荷葉
邊

高度　36 ㎝

材料　500 ɡ 粘土二個、觀賞台（中）組合一
組

製作方法　1.參照圖片指示組合觀賞台，製作
娃娃身體。

2.將一個粘土打薄至 1.5 ㎜厚，以花紋轉印板
壓印出花紋。

3.將這片粘土依照圖示的尺寸製作裙子各一
張。

4.將 b 的裙子重疊在 1 的上面，穿到娃娃身
上。依照圖示的流程做出波狀，二層的裙襬的
要用手指仔細捏出荷葉邊。（請參考 69 頁的介
紹）

4.與 2 的方法相同，取打薄至 1 ㎜的粘土印出
花紋，依照圖示的尺寸製做二塊袖子。

5.將突起的地方作爲袖子的接縫處，另一側則
加上衣褶後，卷繞在袖口處。這個時候內側應
該翻出在外面。

6.不要破壞了袖子的鼓起部分，將袖子翻上
去。突起的部分在加上褶縫後，卷繞在手臂上。

7.做出兩手的手掌，並接合在手腕上。

8.將 4.的粘土做成襯衫，領口輕輕地折向內側
接合在胸部。

（請參照 68 頁的介紹）

9.用絞碎機絞出頭髮，一面加上適當的波浪，
一面形狀流洩的長髮。（請參考 70 頁的「長髮」
的介紹）

10.依照圖的指示製做鞋子。

著色　請參考 12～13 頁的介紹。

幻波 *Genpa*

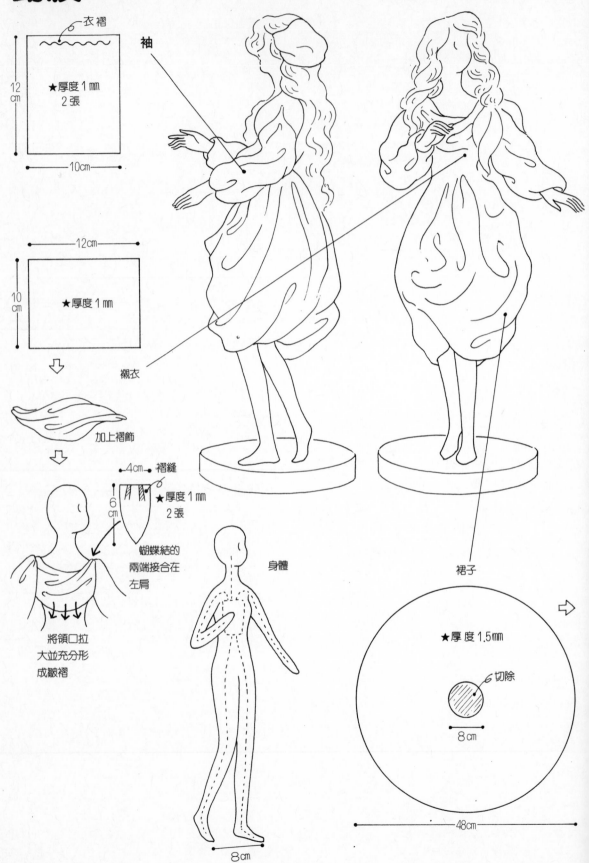

衣褶

12cm

★厚度 1 ㎜
2 張

10cm

袖

12㎝

10cm

★厚度 1 ㎜

襯衣

加上褶飾

4cm 褶縫

6cm

★厚度 1 ㎜
2 張

蝴蝶結的
兩端接合在
左肩

將領口拉
大並充分形
成皺褶

身體

裙子

★厚度 1.5㎜

切除

8cm

8cm

48cm

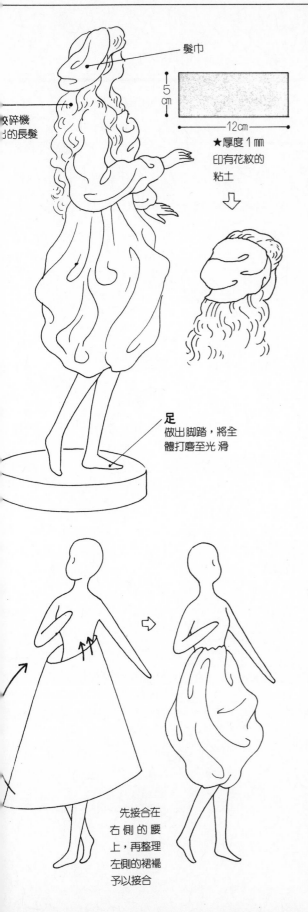

髮巾

↑
5 cm
↓

⟵ 12cm ⟶

★厚度 1 ㎜
印有花紋的
粘土
⇩

絞碎機
的長髮

足
做出腳踏，將全
體打磨至光滑

先接合在
右側的腰
上，再整理
左側的裙襬
予以接合

幻波

高度 37 cm

材料 500 g 粘土 2 個，觀賞台（中）組合 1 組

製作方法 1.參照圖片指示組合觀賞台，製做娃娃身體。

2.將一個粘土打薄至 1.5 ㎜厚，依圖示切割裙子的形狀。

3.在圓的內側加上衣褶，先將右側將接合在腰部，並一面把另一側的裙襬翻起，一面接合在左邊的腰上。其他的部分也加上褶痕，一面整理陰影一面予以接合在腰部。

4.以厚度為 1 ㎜的粘土製成二張袖子，加上衣褶，由肩膀處將手臂卷起。折起袖口約 3 ㎜處卷進手腕內接合。

5.做出兩手的手掌，接合在手腕上。

6.襯衣也由厚度 1 ㎜的粘土做成，一邊做出褶飾，一邊接合在胸部。

7.製做蝴蝶結的兩端共二張，加上褶飾後將之接合在右側的肩膀上。

8.用絞碎機絞出頭髮，加工製成長髮。兩側加上卷髮。

9.取厚度 1 ㎜印有花紋的粘土做成髮巾，捲在頭髮上。

著色 1.洋裝塗上浪漫藍、基本眼線色、以及珍珠綠色。

2.袖子及蝴蝶結塗上珍珠綠色、珍珠淡綠色。右側的袖子用淡綠色、左袖用綠色，可以形成強弱不同的色彩變化。

3.頭髮用基本眼綠色、浪漫藍色、珍珠綠色、以及珍珠淡綠色重疊上色。

4.髮巾以浪漫藍色、基本眼線色、以及珍珠淡綠色混合上色。

5.以基本柑色和基本珍珠色以 1:1 的比例混合塗上肌膚上，再稍稍加一點珍珠朱砂色塗在臉頰及嘴唇上。眼影則用珍珠綠色上色。

賽奴的小房間裡

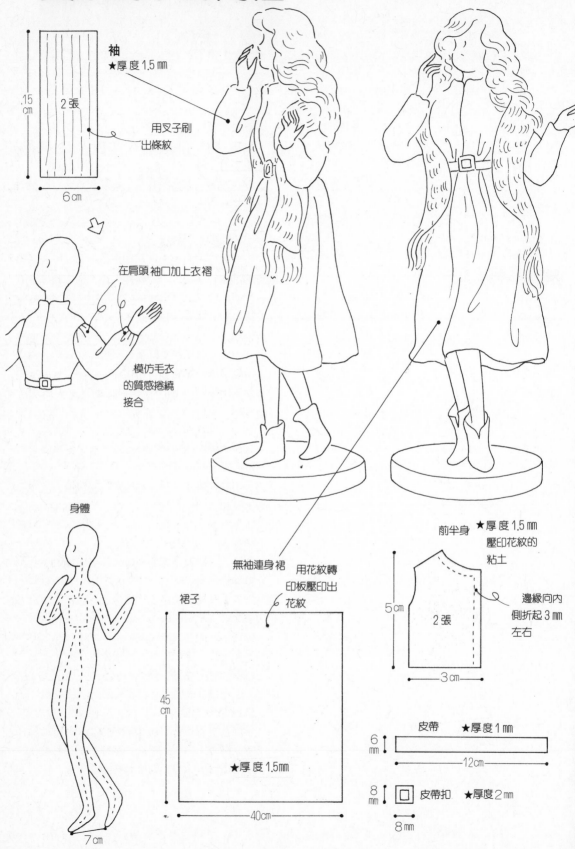

袖
★厚度1.5mm

.15
cm

2張

6cm

用叉子刷
出條紋

在肩頭 袖口加上衣褶

模仿毛衣
的質感捲繞
接合

身體

7cm

裙子

無袖連身裙　用花紋轉
印板壓印出
花紋

45
cm

★厚度1.5mm

40cm

前半身　★厚度1.5mm
壓印花紋的
粘土

5cm

2張

邊緣向內
側折起3mm
左右

3cm

皮帶　★厚度1mm

6
mm

12cm

8
mm

皮帶扣　★厚度2mm

8mm

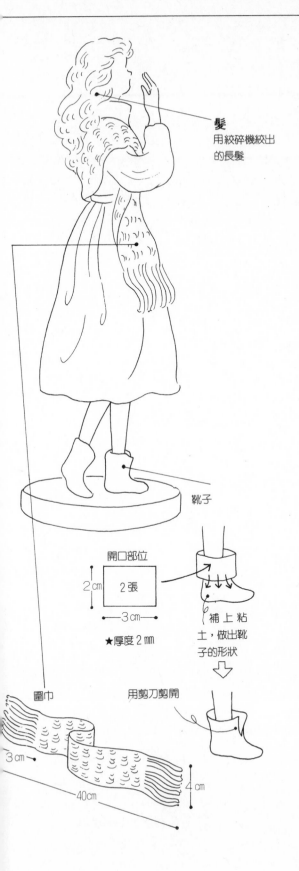

髮
用絞碎機絞出
的長髮

靴子

開口部位

2cm

2 張

3cm

★厚度 2mm

補上粘
土,做出靴
子的形狀

用剪刀剪開

圍巾

3cm →

40cm

4 cm

高度　36 cm
材料　500 g 粘土,觀賞台(中)組合一組
製作方法　1.參照圖片指示組合觀賞台,製作
娃娃身體。
2.將 1 個粘土打薄至 1.5 厚,以花紋轉印板印
出花紋。
3.將第 2 階段的粘土依圖示的尺寸切割出裙
子。壓印有花紋的一面做爲正面,中央夾一張
面紙後折成兩半。在上方加上衣褶,並環繞在
腰部。(請參照 68 頁的介紹)
4.前半身的衣料也用第 2 階段的粘土,依圖的
尺寸切割出 2 張。在內側沾水,接合在身體上,
領子部分則要做成立領的樣子。
5.在腰際卷上一條皮帶。
6.將粘土打薄至 1.5 mm厚,依圖示的尺寸做出
2 片袖子,再用叉子刷出條紋。(請參照 67 頁
的介紹)在肩頭與袖口稍稍加上衣褶,將成品
卷繞在手臂上,加工使之看起來有毛衣的感
覺。
7.做出兩手的手掌,接合在手腕上。
8.參照 69 頁的介紹製做圍巾,並穿戴在兩肩
上。
9.用絞碎機絞出頭髮,加工形成長髮的式樣。
前面的頭髮要稍稍長一些,使得頭髮流向左
側,然後再固定。
10.依照圖示穿上靴子。
著色　1.連身裙的裙襬和領子附近的花紋要塗
上朱砂色、橄欖色、以及可樂紫羅蘭色。腰部
爲界,向下要以珍珠銀色上色,向上則塗上珍
珠橘色。
2.毛衣的袖子要塗上鄂雍次克藍和基本珍珠
色。
3.圍巾則用可樂紫羅蘭色、珍珠金黃色、以及
浪漫綠色上色,再用基本眼線色畫出紋路。
4.頭髮以義大利棕色和基本珍珠色加工。
5.肌膚塗以與 77 頁相同的顏色。臉頰及嘴唇則
用珍珠朱砂色。眼影則用珍珠藍色上色。
6.靴子是用珍珠橘色和珍珠藍色來塗。

羅沙里奧姑娘

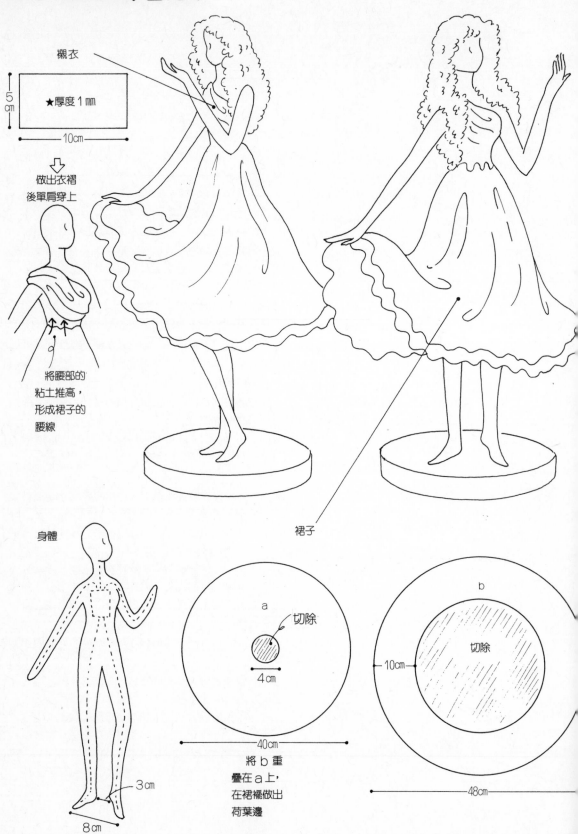

襯衣

★厚度1mm

5cm
10cm

做出衣褶
後單肩穿上

將腰部的
粘土推高，
形成裙子的
腰線

身體

3cm

8cm

a

切除

4cm

40cm

b

切除

10cm

48cm

裙子

將b重
疊在a上，
在裙襬做出
荷葉邊

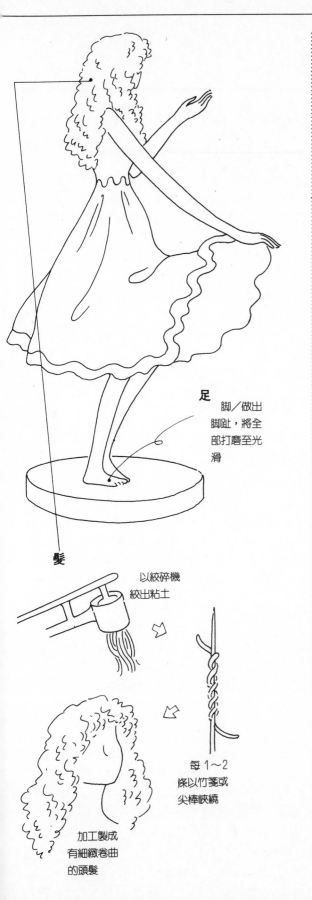

足

腳/做出
腳趾,將全
部打磨至光
滑

髮

以絞碎機
絞出粘土

每1~2
條以竹箋或
尖棒捲繞

加工製成
有細緻卷曲
的頭髮

高度　36 cm

材料　500 g 粘土 2 個,觀賞台(中)組合一組

製做方法　1.參照圖片指示組合觀賞台,製作娃娃身體。

2.將一個粘土打薄至 1.5 mm 厚,依圖示切割出 a.b 的裙子。

3.將 b 的裙子重疊在 a 的上面,並以手指在雙層的裙襬上壓捏出荷葉邊。穿在娃娃身上,自然地加上衣料的褶紋。

4.以打薄至 1 mm 的粘土依圖示的尺寸切割出襯衣的形狀,加上衣褶後接合在胸前。

5.以手指將裙子腰際的粘土向上推,和襯衣的部分重疊。把左側的裙襬抬起,做出右手捏起裙襬的模樣,再在上面加上面紙和膠帶,使之固定等待乾燥。當然,用吹風機可以使乾燥的時間縮短。

6.做出兩手的手掌,接合在手腕上。右手做成好像捏著裙角的樣子,再將整支手臂打磨至光滑。

7.用絞碎機後出頭髮,做出細緻的小卷曲後接合上去。

著色　1.襯衣塗上薄薄的珍珠橘色與珍珠藍色。

2.a 的裙子塗上基本眼線色和珍珠淡綠色,在上面再加上珍珠橘色和珍珠深藍色。裙襬則塗上鄂霍次克藍。

3.b 的裙子和裙子的內裡塗上珍珠橘色。

4.頭髮用浪漫綠色、珍珠金黃色、基本眼線色、以及鄂霍次克藍重疊上色。

5.肌膚用基本柑色、基本珍珠色、珍珠橘色以 1:1:0.5 的比例混合均勻後塗上。臉頰和嘴唇以肌膚色混合少量珍珠朱砂色充份塗布。眼影用珍珠藍色。眼睛則用基本珍珠色塗上後,再以基本眼影色描繪。

輕風吹拂

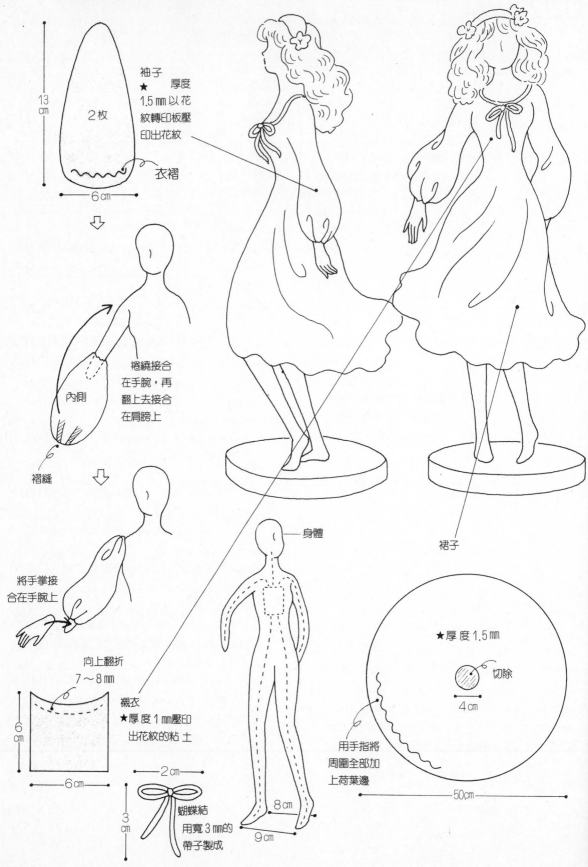

13
cm

6 cm

袖子
★ 厚度
1.5 mm 以花
紋轉印板壓
印出花紋

2枚

衣褶

捲繞接合
在手腕,再
翻上去接合
在肩膀上

內側

褶縫

將手掌接
合在手腕上

向上翻折
7～8 mm

6
cm

6 cm

襯衣
★ 厚度 1 mm 壓印
出花紋的粘土

2 cm

3
cm

蝴蝶結
用寬 3 mm 的
帶子製成

身體

8 cm

9 cm

裙子

★ 厚度 1.5 mm

切除

4 cm

用手指將
周圍全部加
上荷葉邊

50cm

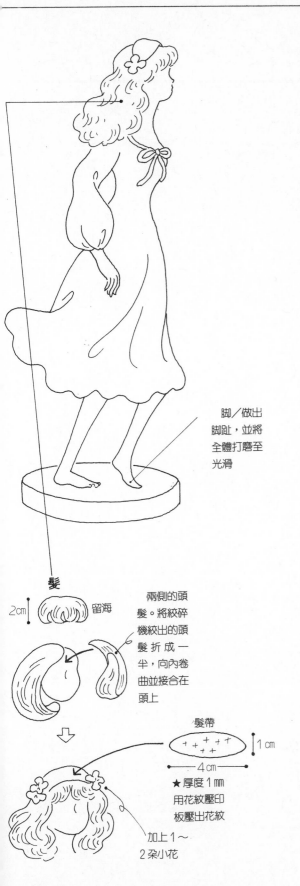

腳／做出
腳趾，並將
全體打磨至
光滑

髮

2cm　留海

兩側的頭
髮。將絞碎
機絞出的頭
髮折成一
半，向內卷
曲並接合在
頭上

髮帶

＋＋＋＋
＋　　＋＋

1cm

4cm

★厚度1mm
用花紋壓印
板壓出花紋

加上1～
2朵小花

高度　36 cm
材料　500 g粘土3個，觀賞台（中）組合1組
製作方法　1.參照圖片指示組合觀賞台，製作娃娃身體。
2.將2個粘土打薄成1.5mm厚，依圖示的尺寸切割出裙子的形狀。並用手指將全部的裙邊壓捏成荷葉邊。
3.將裙子穿在娃娃身上，接合在腰部的位置。再加上荷葉邊的褶痕，形成被吹限起的樣子。
4.取厚度1.5mm壓印出花紋的粘土，依照圖示的尺寸切割出2片袖子。在袖口處加上褶痕，先從手腕開始接合，接著將袖子翻上去接合在肩膀上，再卷繞在手臂上。當要將袖子接合在肩頭時，要先將高凸起的部分做出褶縫。
5.做出雙手的手掌，接合在手腕上。
6.取厚度1mm壓印出花紋的粘土，依照圖示切割出襯衣。並將領口向內所折起7～8mm，接合在胸部。用蝴蝶結加以裝飾。
7.用絞碎機絞出的粘土做出內捲而體積大的頭髮接合在頭上。同存的方法做出留海，當然也是內捲的式樣接合上去。並且做出微風吹拂的模樣。
8.做出髮帶用以裝飾頭髮，並在它的兩側各加上1～2朵小花即可。
著色　1.洋裝可用珍珠黃色、珍珠紫羅蘭色、基本珍珠色、以及珍珠綠色重疊塗上，並在胸口和袖子的部分稍稍加一點珍珠金黃色。
2.胸口的蝴蝶結則用珍珠綠色與珍珠淡綠色混合土色。
3.頭髮塗上基本珍珠色、珍珠紫羅蘭色、以及珍珠黃色。
4.髮帶以珍珠藍色加工，花飾則塗以珍珠黃色與珍珠羅蘭色。
5.肌膚用基本柑色和基本珍珠色以1:1的比例混合均勻上色。臉頰及嘴唇以則肌膚色混合少量珍珠朱砂色塗上。眼影則是使用珍珠綠色。

在日影之中

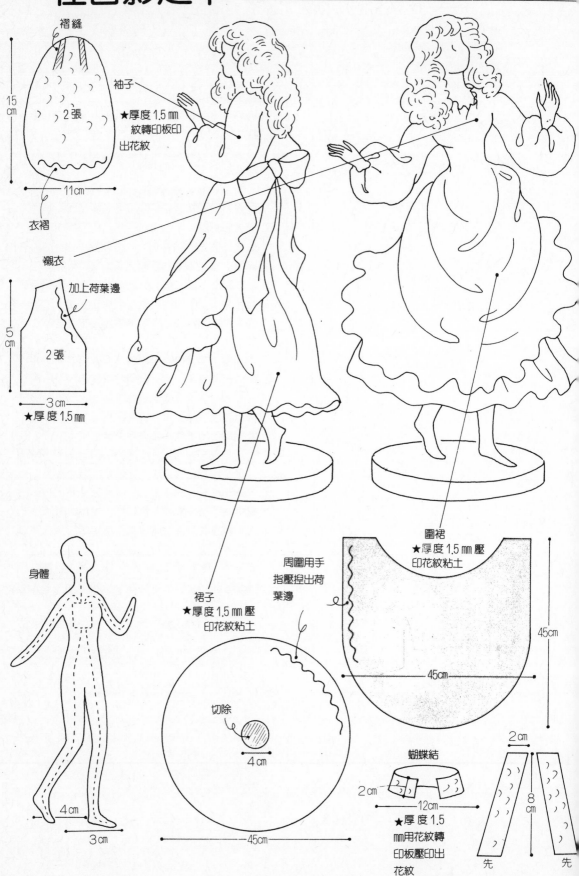

褶縫

15cm

11cm

2張

衣褶

袖子
★厚度 1.5 mm
紋轉印板印
出花紋

襯衣

加上荷葉邊

5cm

2張

3cm
★厚度 1.5 mm

身體

4cm

3cm

裙子
★厚度 1.5 mm 壓
印花紋粘土

切除

4cm

45cm

周圍用手
指壓捏出荷
葉邊

圍裙
★厚度 1.5 mm 壓
印花紋粘土

45cm

45cm

蝴蝶結

2cm

12cm

★厚度 1.5
mm用花紋轉
印板壓印出
花紋

2cm

8cm

先 先

94

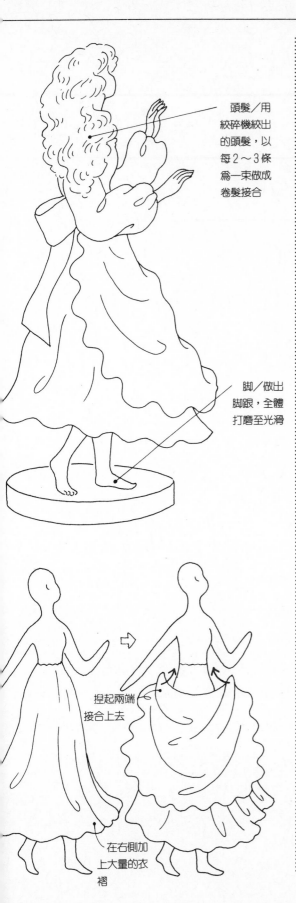

頭髮／用絞碎機絞出的頭髮，以每2～3條為一束做成卷髮接合

腳／做出腳跟，全體打磨至光滑

捏起兩端接合上去

在右側加上大量的衣褶

高度　36 cm

材料　500 g 粘土 3 個，觀賞台（中）組合 1 組

製作方法　1.參照圖片指示組合觀賞台，製作娃娃身體。

2.將 2 個粘土打薄至 1.5 ㎜厚。以花紋轉印板壓印出花紋，依圖示的尺寸切割出裙子。邊緣再用手指壓捏全部做成荷葉邊。

3.將裙子穿在娃娃身上，接合在腰部。做出好像從後方被風吹拂的衣褶條紋。

4.取厚度 1.5 ㎜的粘土，壓印出與裙子不同花紋的紋路，切割出圍裙的形狀。在裙襬加上荷葉邊，做出褶飾風味濃厚的樣子，然後接合在腰部。

5.以厚度 1.5 ㎜的粘土切割出 2 張袖子。用花紋轉印板壓印出紋路。（參照 62 頁照片 2 的說明）在袖口加上衣褶卷繞在手腕上，再全部翻上去接合在肩膀，將手臂包起來。

6.做出兩手的手掌，接合在手腕上。

7.取厚度 1.5 ㎜的粘土切割出 2 張襯衣的形狀，用手指壓捏領口形成荷葉邊。以襟口向左扣的形式穿在娃娃身上。

8.用與袖子相同型式花紋的粘土製作圍裙的蝴蝶結，接合在身後做裝飾。

9.用絞碎機祭出頭髮，以每束 2～3 條左右的粗細，由兩側向後梳攏接合。前方的頭髮只要用絞出的頭髮折成一半後接合便可。

著色　1.裙子和圍裙的飾花用珍珠紫羅蘭色、珍珠朱砂色、金絲雀黃色、可樂紫羅蘭色、以及珍珠藍色來塗。葉子則用浪漫綠色來上色。

2.圍裙的荷葉邊塗上浪漫綠色，裙子、襯衣、圍裙全部都用浪漫橄欖色、珍珠綠色來加工上色。

3.袖子塗上浪漫綠色、浪漫橄欖色，以及珍珠紫羅蘭色。

4.頭髮則用珍珠金黃色、基本髮色來塗色。

5.肌膚塗上與 77 頁相同的顏色。眼影則以珍珠綠色上色。

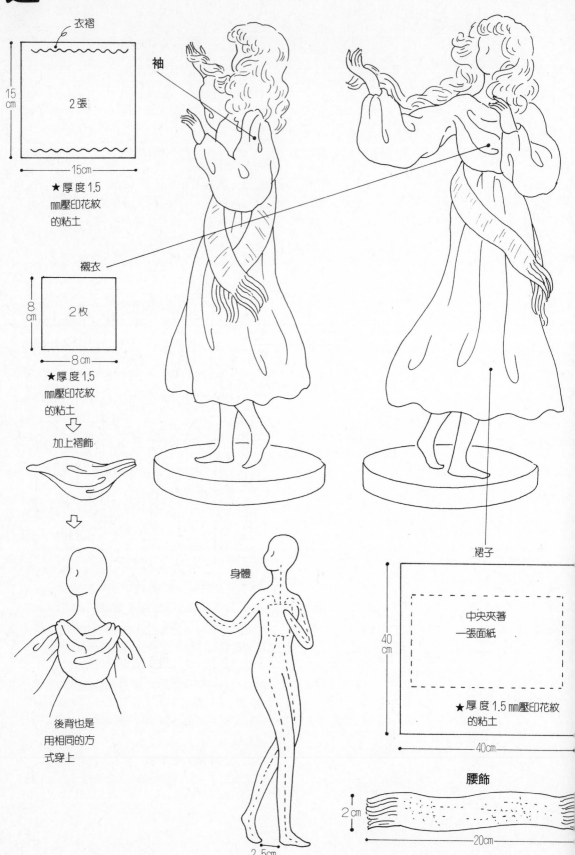

衣褶

15 cm

2 張

15cm

★厚度1.5
mm壓印花紋
的粘土

襯衣

8 cm

2 枚

8 cm

★厚度1.5
mm壓印花紋
的粘土

加上褶飾

後背也是
用相同的方
式穿上

袖

身體

2.5cm

裙子

40 cm

中央夾著
一張面紙

★厚度1.5 mm壓印花紋
的粘土

40cm

腰飾

2 cm

20cm

遙

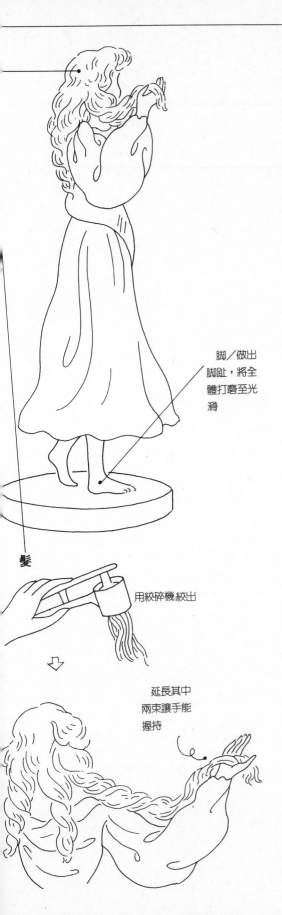

脚／做出
脚趾，將全
體打磨至光
滑

髮

用絞碎機絞出

↓

延長其中
兩束讓手能
握持

高度 36 cm

材料 500 g 粘土 2 個，觀賞台（中）組合 1 組

製作方法 1.參照圖片指示組合觀賞台，製作娃娃身體。

2.將 1.5 個粘土打薄至 1.5 ㎜厚，以花紋轉印板壓印出花紋。

3.取 2 的粘土依照圖示的尺寸切割裙子的形狀。將印有花紋的一邊做表面，中間夾上一張面紙折成二牛。在上方加上衣褶，卷繞接合在腰上。（請參照 68 頁的介紹）

4.取 2 的土做成袖子，在肩膀側面以及袖口加上衣褶後卷繞接合。

5.製作雙手的手掌，接合在手腕上。

6.襯衣也是用 2 的粘土做成，加上褶飾後接合在胸部。

7.腰飾是用絞碎機絞出粘土，平行並排後以尖棒或竹籤每隔 1 ㎜壓出直紋做成。（請參照 69 頁的介紹）尺寸則如圖示。做好後將之卷於腰際。

8.頭髮是用絞碎機絞出粘土，以 5 ～ 6 條爲一束做出卷曲後接合在頭上。形成受風吹動向左側飄動的模樣，並讓右手握住其中兩束左右。另外在長髮之間也要加入短髮，以增加其變化。留海要短。

著色1.裙子的裙擺花紋部分可塗以珍珠綠色、珍珠朱砂色、以及珍珠藍色。裙子整體則塗上珍珠紫羅蘭色及海洋色。

2.袖子與襯衣的著色色系與 1 相同。

3.腰飾塗以珍珠黃色，並薄薄上一層珍珠綠色。

4.頭髮以基本髮色、珍珠紫羅蘭色、基本珍珠色重疊上色。

5.肌膚用基本柑色及基本珍珠色以 1：1 的比例混合均勻上色。臉頰及嘴唇則用肌膚色混合少量珍珠朱砂色塗上。眼影則塗上珍珠藍色。

青色眼睛的馬

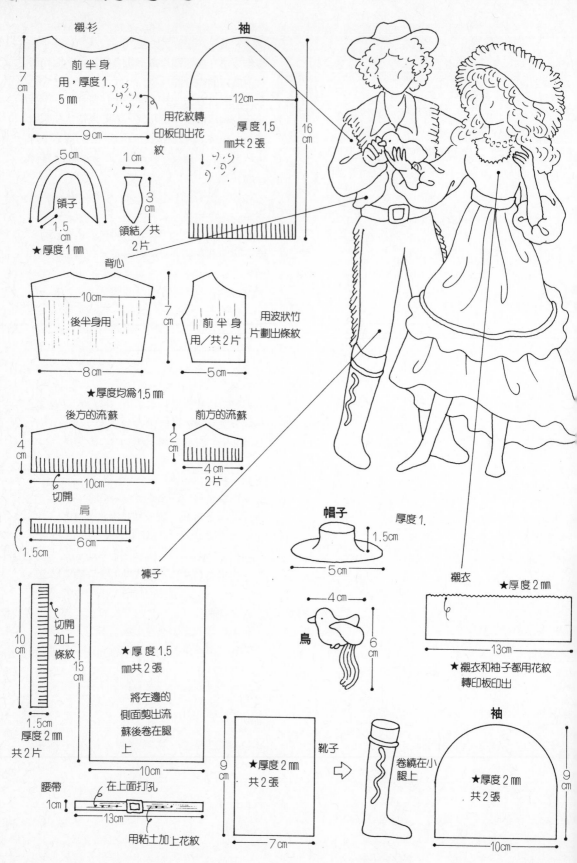

襯衫

前半身
用，厚度1.
5 mm

7 cm

9 cm

領子

5 cm

1.5

★厚度1 mm

1 cm

領結／共
2 片

3 cm

袖

12cm

用花紋轉
印板印出花
紋

厚度1.5
mm共2張

16 cm

背心

10cm

後半身用

8 cm

前半身
用／共2片

5 cm

用波狀竹
片劃出條紋

7 cm

★厚度均為1.5 mm

後方的流蘇

4 cm

10cm

切開

前方的流蘇

2 cm

4 cm
2片

肩

6 cm

1.5 cm

帽子

厚度1.

5 cm

1.5 cm

4 cm

鳥

6 cm

襯衣

★厚度2 mm

13cm

★襯衣和袖子都用花紋
轉印板印出

褲子

10
cm

切開
加上
條紋

1.5 cm
厚度2 mm
共2片

15 cm

★厚度1.5
mm共2張

將左邊的
側面剪出流
蘇後卷在腿
上

10cm

9 cm

★厚度2 mm
共2張

7 cm

靴子

卷繞在小
腿上

袖

★厚度2 mm
共2張

9 cm

10cm

腰帶

1 cm

在上面打孔

13cm

用粘土加上花紋

98

高度 男性 36 cm 女性 32 cm
材料 500 g 粘土 3 個，觀賞台（大）組合 1 組
製作方法 參照圖片指示組合觀賞台，製作男女兩個娃娃的身體。
女性的製作方法1. 將 1 個粘土打薄至 2 mm 厚，用花紋轉印板壓印出花紋，切割出裙子和襯衣的形狀後穿在娃娃身上，並在胸口的襯衣上加上一些衣褶。袖子亦是用相同的粘土，在袖子的凸起部分加上褶痕，製成半袖狀的五分袖。
2. 接合圍裙在腰上，並在後面加一個蝴蝶結。
3. 將雙手的手掌接合在手腕上。小鳥要個別進行乾燥和著色之後用接著劑黏在手上。
4. 加上一條項鍊，做出頭髮，再將帽子前端 3 cm 的帽簷向上折起後戴在頭上。
男性的製作方法1. 取厚度 1.5 mm 的粘土做成褲子，在兩側切割出流蘇後卷繞在腿上。在上面再捲上皮靴的粘土，加上裝飾條紋。
2. 將襯衫及袖子接合在身上，領子卷繞接合在脖子周圍，並加上領結。在腰部卷上一條腰帶。
3. 取厚度 1.5 mm 的粘土，以波狀竹片割出線條，製成背心後穿在娃娃身上。
4. 加上頭髮後戴上帽子。
女性的著色1. 洋裝塗以 P 淡綠色、R 紫色、以及 F 珍珠色。
2. 圍裙塗上金絲雀黃色、P 黃色、P 橘色。腰帶塗以橘色，全體再塗上 F 珍珠色。
3. 頭髮以 F 髮色、P 淡綠色來上色。
4. 帽子用 P 橘色、P 淡綠色、P 綠色、以及 R 紫色上色。帽裡則薄薄地塗上綠色。
5. 肌膚用 F 柑色、F 珍珠色、和 P 橘色以 1：1：0.5 的比例混合均勻上色。臉頰及嘴唇則是用 P 朱砂色。
男性的書包1. 褲子以 P 銀色、義大利棕色、P 淡綠色、以及鄂霍次克藍等重疊上色。皮靴則塗上 R 橄欖油色、P 銀色，以及 P 深藍色。
2. 襯衫用 P 藍色、P 金黃色、以及 F 珍珠色；腰帶用義大利棕色、P 金黃色、以及鄂霍次克藍來上色。
3. 頭髮塗上 R 橄欖油色、P 銀色、義大利棕色、以及 F 珍珠色。帽子則用 F 赭色、P 金黃色來塗。
4. 肌膚以女性用的肌膚色混合義大利棕色後塗上。
註：P＝珍珠 R＝浪漫 F＝基本的略語。

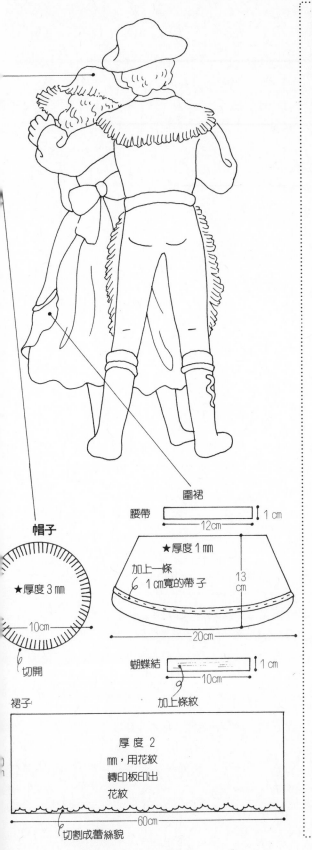

帽子

★厚度 3 mm

—10cm—

切開

裙子

厚度 2 mm，用花紋轉印板印出花紋

—60cm—

切割成蕾絲貌

圍裙

腰帶

—12cm— 1 cm

★厚度 1 mm

加上一條 1 cm 寬的帶子

13 cm

—20cm—

蝴蝶結

—10cm— 1 cm

加上條紋

湯匙娃娃

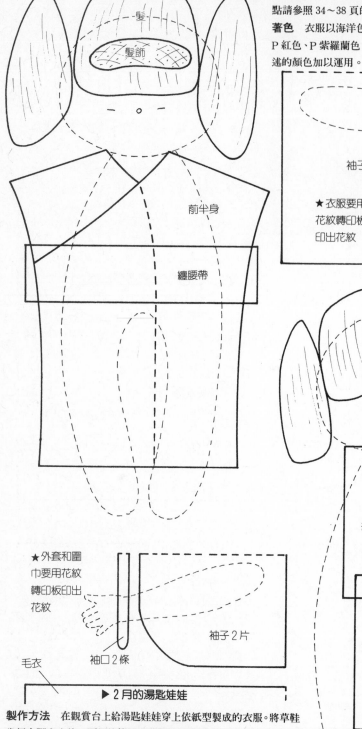

◀ 1月的湯匙娃娃

製作方法 在觀賞台上給湯匙娃娃穿上依紙型製成的衣服詳細要點請參照34～38頁的介紹。

著色 衣服以海洋色、R藍色、R橄欖色、R綠色、金絲雀黃色、P紅色、P紫羅蘭色、P朱砂色來上色。頭髮用F髮色，髮飾則用上述的顏色加以運用。

註：P＝珍珠 R＝浪漫 F＝基本

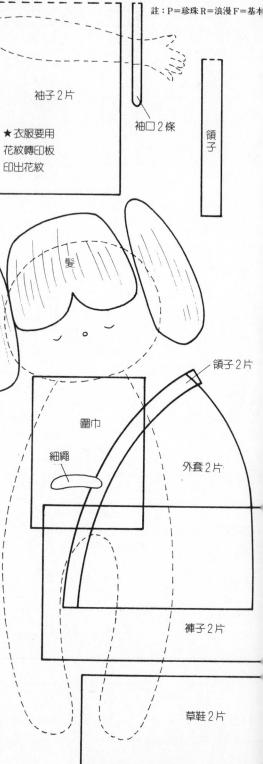

髮
髮飾
前半身
纏腰帶

袖子2片

★衣服要用
花紋轉印板
印出花紋

袖口2條

領子

髮

領子2片

圍巾

細繩

外套2片

褲子2片

★外套和圍
巾要用花紋
轉印板印出
花紋

袖子2片

袖口2條

毛衣

草鞋2片

▶ 2月的湯匙娃娃

製作方法 在觀賞台上給湯匙娃娃穿上依紙型製成的衣服。將草鞋卷好在脚上之後，要用竹籤抓出草鞭的感覺。

著色 毛衣用P朱砂色，褲子用葉綠色和P淡綠色，草鞋用F髮色和P金黃色來上色。外套全部塗上鄂霍次克藍和F珍珠色，花紋則塗上茶色、胭脂色、橘色、黃色、青色等的色彩。圍巾是用金絲雀黃色和可樂紫羅蘭色塗上後再蓋上一層F珍珠色。髮用F髮色、再加上P淡綠色、P金黃色來上色。

〈粗黑實線劃的紙型爲實大〉

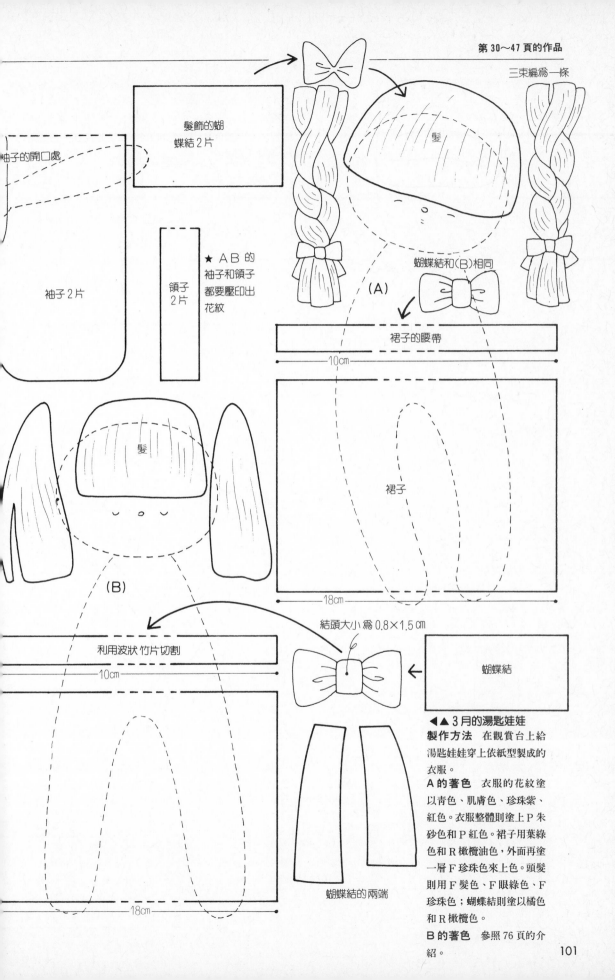

三束編爲一條

髮飾的蝴蝶結 2 片

袖子的開口處

袖子 2 片

領子 2 片

★ AB 的袖子和領子都要壓印出花紋

髮

(A)

蝴蝶結和(B)相同

裙子的腰帶

10cm

裙子

18cm

(B)

髮

利用波狀竹片切割

10cm

結頭大小爲 0.8×1.5 cm

蝴蝶結

蝴蝶結的兩端

18cm

◀▲ 3月的湯匙娃娃

製作方法　在觀賞台上給湯匙娃娃穿上依紙型製成的衣服。

A 的著色　衣服的花紋塗以青色、肌膚色、珍珠紫、紅色。衣服整體則塗上 P 朱砂色和 P 紅色。裙子用葉綠色和 R 橄欖油色，外面再塗一層 F 珍珠色來上色。頭髮則用 F 髮色、F 眼綠色、F 珍珠色；蝴蝶結則塗以橘色和 R 橄欖色。

B 的著色　參照 76 頁的介紹。

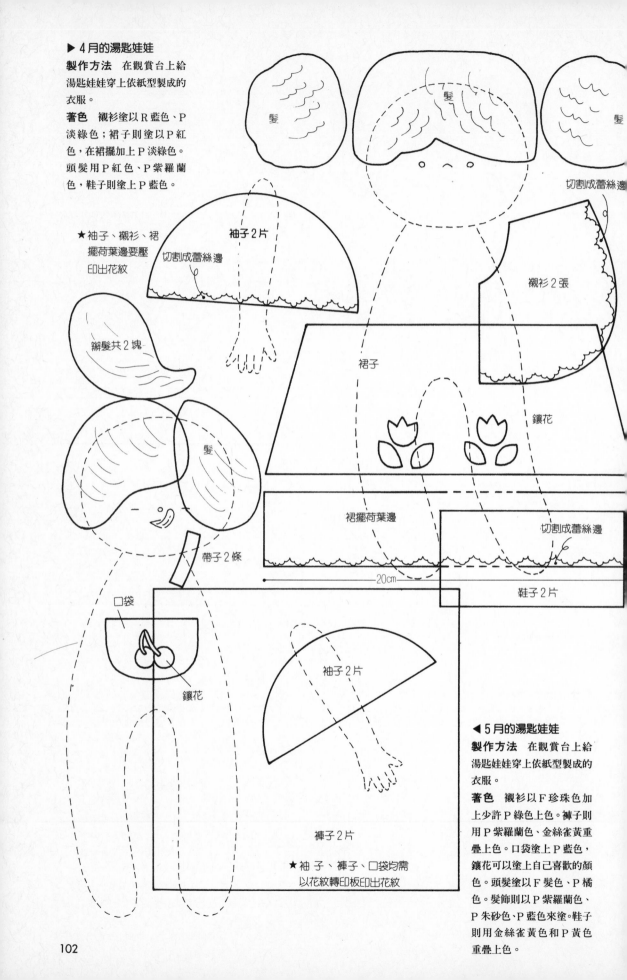

▶4月的湯匙娃娃

製作方法 在觀賞台上給湯匙娃娃穿上依紙型製成的衣服。

著色 襯衫塗以R藍色、P淡綠色；裙子則塗以P紅色，在裙擺加上P淡綠色。頭髮用P紅色、P紫羅蘭色，鞋子則塗上P藍色。

★袖子、襯衫、裙擺荷葉邊要壓印出花紋

髮

髮

髮

切割成蕾絲邊

袖子2片

切割成蕾絲邊

襯衫2張

辮髮共2塊

髮

裙子

鑲花

裙擺荷葉邊

切割成蕾絲邊

帶子2條

20cm

鞋子2片

口袋

鑲花

袖子2片

褲子2片

★袖子、褲子、口袋均需以花紋轉印板印出花紋

◀5月的湯匙娃娃

製作方法 在觀賞台上給湯匙娃娃穿上依紙型製成的衣服。

著色 襯衫以F珍珠色加上少許P綠色上色。褲子則用P紫羅蘭色、金絲雀黃色重疊上色。口袋塗上P藍色，鑲花可以塗上自己喜歡的顏色。頭髮塗以F髮色、P橘色。髮飾則以P紫羅蘭色、P朱砂色、P藍色來塗。鞋子則用金絲雀黃色和P黃色重疊上色。

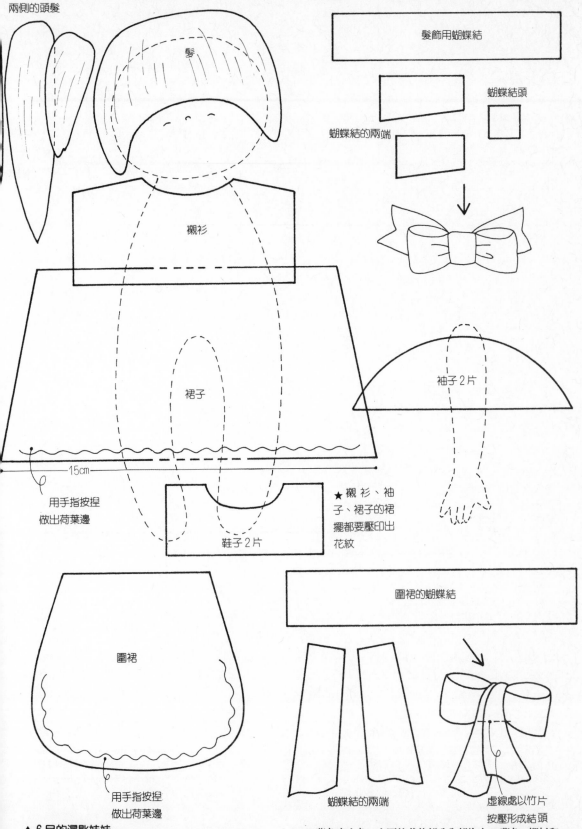

兩側的頭髮

髮

髮飾用蝴蝶結

蝴蝶結頭

蝴蝶結的兩端

襯衫

裙子

袖子2片

15cm

用手指按捏
做出荷葉邊

鞋子2片

★襯衫、袖
子、裙子的裙
擺都要壓印出
花紋

圍裙的蝴蝶結

圍裙

用手指按捏
做出荷葉邊

蝴蝶結的兩端

虛線處以竹片
按壓形成結頭

▲ 6 月的湯匙娃娃

製作方法 在觀賞台上給湯匙娃娃穿上依紙型製成的衣
服。

著色 裙子的裙擺用 R 藍色、花紋用 R 橄欖色、P 紅色、

P 藍色來上色，上面的其他部分全部塗上 P 藍色。襯衫和
圍巾，以及圍巾的蝴蝶結塗以 P 綠色。頭髮用 F 髮色與 F
珍珠色、P 淡綠色重疊上色。頭髮上的蝴蝶結和鞋子塗上 P
紅色。

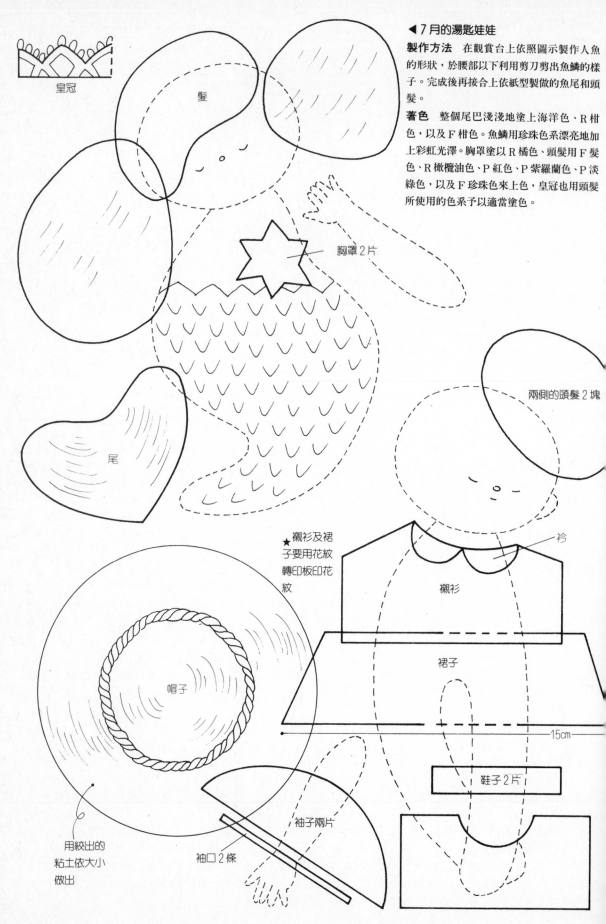

皇冠

髮

◀ 7月的湯匙娃娃

製作方法 在觀賞台上依照圖示製作人魚的形狀，於腰部以下利用剪刀剪出魚鱗的樣子。完成後再接合上依紙型製做的魚尾和頭髮。

著色 整個尾巴淺淺地塗上海洋色、R柑色，以及F柑色。魚鱗用珍珠色系漂亮地加上彩虹光澤。胸罩塗以R橘色、頭髮用F髮色、R橄欖油色、P紅色、P紫羅蘭色、P淡綠色，以及F珍珠色來上色，皇冠也用頭髮所使用的色系予以適當塗色。

胸罩2片

兩側的頭髮2塊

尾

★襯衫及裙子要用花紋轉印板印花紋

衿

襯衫

裙子

帽子

15cm

鞋子2片

用絞出的粘土依大小做出

袖子兩片

袖口2條

▶ 9月的湯匙娃娃(A)

製作方法　在圖示的觀賞台上捏取粘土做出雙腳，穿上依照紙型製作的衣服後，戴上帽子。

著色　褲子要塗以 R 橄欖油色，背心則用 P 橘色上色。頭髮以 F 色、F 眼線色；帽子用海洋色與 F 眼線色加工上色。

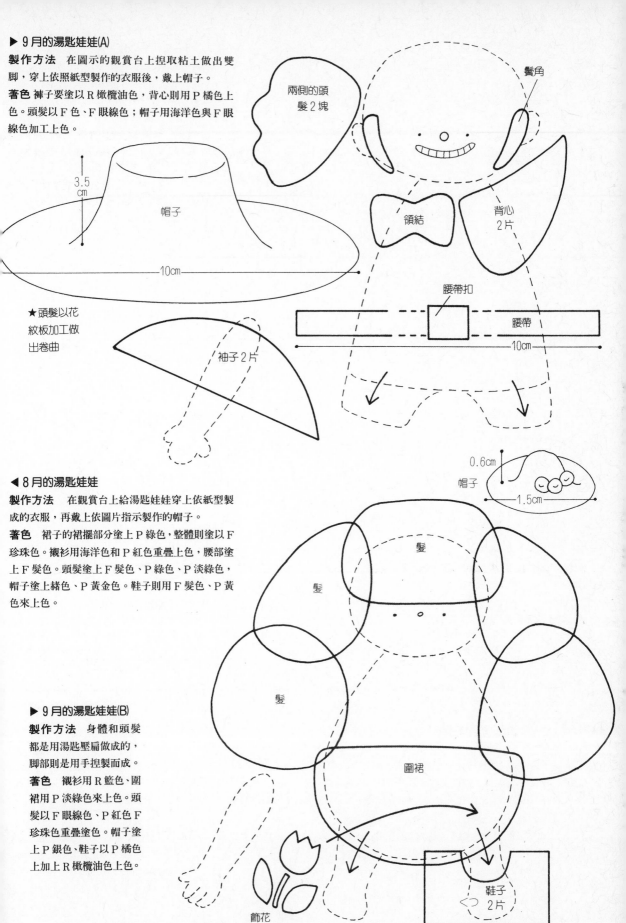

3.5 cm

帽子

10cm

★頭髮以花紋板加工做出卷曲

袖子2片

鬢角

兩側的頭髮2塊

領結

背心 2片

腰帶扣

腰帶

10cm

0.6cm

帽子

1.5cm

◀ 8月的湯匙娃娃

製作方法　在觀賞台上給湯匙娃娃穿上依紙型製成的衣服，再戴上依圖片指示製作的帽子。

著色　裙子的裙擺部分塗上 P 綠色，整體則塗以 F 珍珠色。襯衫用海洋色和 P 紅色重疊上色，腰部塗上 F 髮色。頭髮塗上 F 髮色、P 綠色、P 淡綠色，帽子塗上赭色、P 黃金色。鞋子則用 F 髮色、P 黃色來上色。

髮

髮

髮

圍裙

▶ 9月的湯匙娃娃(B)

製作方法　身體和頭髮都是用湯匙壓扁做成的，腳部則是用手捏製而成。

著色　襯衫用 R 籃色、圍裙用 P 淡綠色來上色。頭髮以 F 眼線色、P 紅色 F 珍珠色重疊塗色。帽子塗上 P 銀色、鞋子以 P 橘色上加上 R 橄欖油色上色。

飾花

鞋子 2片

▼ 12月的湯匙娃娃
製作方法 在觀賞台上給湯匙娃娃穿上依紙型製成的衣服。
著色 裙子交互塗上海洋色和P綠色,全部再塗上一層F

珍珠色。袖子以及洋裝的上半部用P橘子色來上色。花紋則可以塗以金絲雀黃、葉綠色、P橘色等色彩。頭髮以F髮色、F奇異色、和P金黃色來塗,髮飾則用R橄欖油色與P紅色來加工上色。鞋尖塗上P籃色。

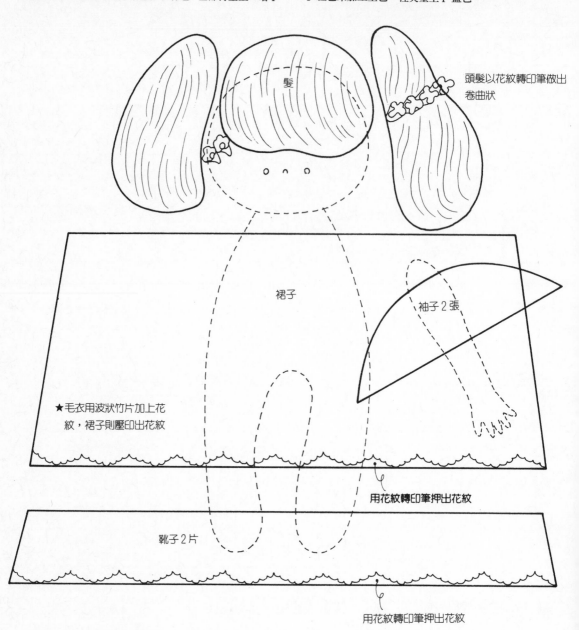

髮

頭髮以花紋轉印筆做出卷曲狀

裙子

袖子2張

★毛衣用波狀竹片加上花紋,裙子則壓印出花紋

用花紋轉印筆押出花紋

靴子2片

用花紋轉印筆押出花紋

3月的湯匙娃娃(B)的著色
　　將衣服的花紋塗上P紅色、R籃色、以及R橄欖色,整體則以P朱砂色來上色。裙子塗以紫羅蘭色、P深籃色。頭髮著以F髮色、P紫羅蘭色,髮飾則用R橄欖色、R橘色、以及金絲雀黃色來上色。

▶ 11月的湯匙娃娃
製作方法 在觀賞台上給湯匙娃娃穿上依紙型製成的衣服。
著色 裙子的裙擺和腰部、吊帶的部分濃濃地塗上R籃色,花紋則可上可樂紫羅蘭色,裙子本身前用R橄欖色拖過一遍。毛衣著上R籃色及葉綠色、圍巾用P金黃色上色,頭髮以葉綠色、F髮色、P紫羅蘭色、以及P金黃色做適當的搭配!帽子用P紅色、靴子用鄂霍次克籃、以及義大利棕色來上色。

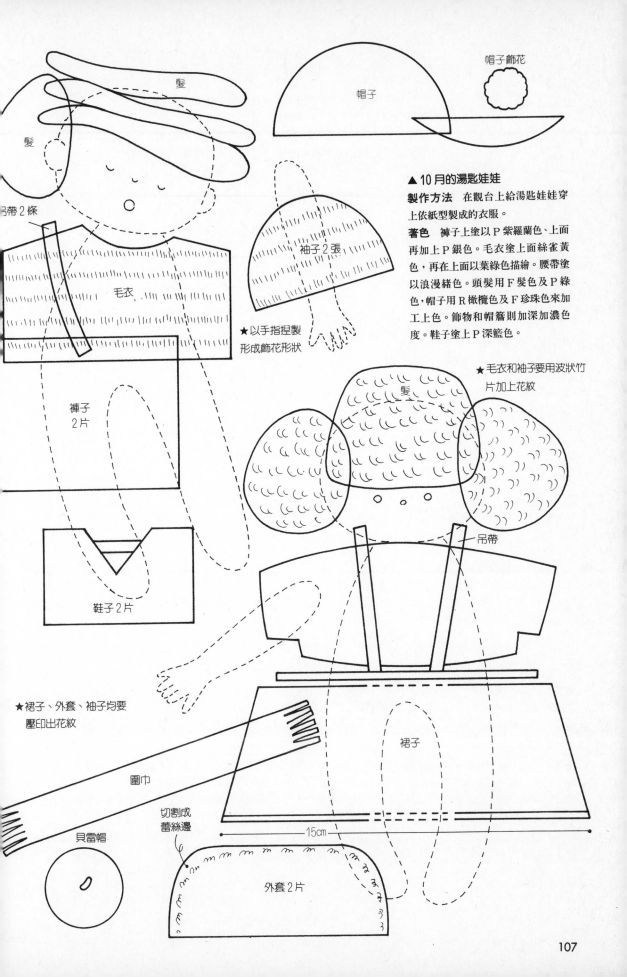

髮

髮

吊帶 2 條

毛衣

褲子
2 片

鞋子 2 片

帽子

帽子飾花

袖子 2 張

★以手指捏製
形成飾花形狀

髮

吊帶

★裙子、外套、袖子均要
壓印出花紋

圍巾

貝雷帽

切割成
蕾絲邊

外套 2 片

裙子

15cm

▲ 10 月的湯匙娃娃

製作方法 在觀台上給湯匙娃娃穿
上依紙型製成的衣服。

著色 褲子上塗以 P 紫羅蘭色、上面
再加上 P 銀色。毛衣塗上面絲雀黃
色，再在上面以葉綠色描繪。腰帶塗
以浪漫赭色。頭髮用 F 髮色及 P 綠
色，帽子用 R 橄欖色及 F 珍珠色來加
工上色。飾物和帽簷則加深加濃色
度。鞋子塗上 P 深藍色。

★毛衣和袖子要用波狀竹
片加上花紋

浪漫娃娃 紙粘土娃娃 專用的 材料與用具

在本章所介紹的各種商品，是著者爲了表現出浪漫娃娃和紙粘土娃娃所擁有的優雅性、暖和感、纖細度，總合創意與研究所開發出來的。任何一種都可以使做娃娃的工作更快樂更有趣，大家看看，不都是圍繞在身邊的東西嗎？

1.紙粘土〝那比亞〞 因爲它就算打薄至像布一般的薄，仍舊能保有相當的張力，所以能夠平順地裁剪和穿在娃娃身上。

2.紙粘土〝普舒格〞 適合製做手指尖等細緻部分的粘土。乾燥完成後強度比陶器還高。

3.橄麵棍 正如字面所言一般具有能將粘土橄平的粗細與長度的棍子。

4.花紋轉印板 將它放在橄平的粘土上，再用橄麵棍橄過，便可以轉印出花紋。可以用來加工製作豪華的洋裝。

5.鐵絲剪 這是用來切斷高級紙粘土娃娃(觀賞台)的鐵絲所用的特殊專用剪刀。

6.小鐵錘 這是用來打進高級粘土娃娃的釘子時所使用的專用錘子。

7.勺棒 製作娃娃細緻造形時使用的細竹片。

8.尖棒 製做臉部以及其他的細緻造形時使用的竹片，在製作臉部表情時是不可或缺的工具。

9.針型切割器 能夠方便切割粘土用的針。

10.專用剪刀 它的刀刃很薄而刀尖很細，經過設計使它的重心穩定。因爲是不銹鋼製，以不必擔心會生銹。

11.波形棒 這是將粘土切割成鋸齒狀和加上花紋用的不銹鋼製波狀竹片。

12.花紋轉印筆 這和皮製手工藝所用相同的工具，不過已經把經常用得到的花樣嚴格挑選出來了。

13.絞碎機 當製作頭髮、樹木、籃子等時，可以適當絞出需要量的工具。附有三種不同的出口以供替換。

14.〝高級紙粘土娃娃〞 這是根本改革以往娃娃製法的劃時代製品，如製作者所願，可以將造形的工作簡單化，更能迅速做出含有動態的快樂作品。大小尺寸共分爲 S.M.L.LL.4 種。

15.浪漫面孔 這是用陶磁燒製的面孔，共有年輕女性、兒童、男性等3種類型。

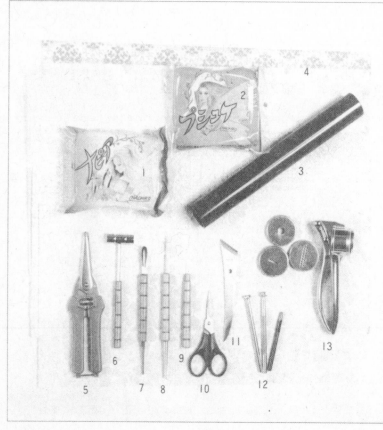

16.浪漫娃娃身體（女性用） 因為是經過整理加工的女性身材製品，因此只要將粘土製的洋裝穿上之後便算完成的娃娃。方便是其優點。

17.亮光漆(AB 組合) 這是分成 2 劑的最高級表面塗料。味道很淡而且能夠給予作品美麗的光澤，便利於長期保存。

18.亮光漆洗筆液 亮光漆專用的洗筆液。

19.紙粘土 8 號 有裝在膠罐和鐵罐中兩種。它改良了原有的 2 劑性為 1 劑，能夠自由地華以高級的光澤色彩，更增添其牢固性。

20.紙粘土 8 號洗筆液 紙粘土 8 號專用的洗筆液。

21.浪漫色彩洋裝色彩組合 這是著者親自挑選、混合、製作的浪漫娃娃專用顏料。共有 18 種色彩。

22.浪漫珍珠組合 含有 12 種色彩的專用顏料。可使作品顯現出高級的金屬光澤。

23.浪漫色彩基本組合 這是面孔、手、腳和背景用的著色顏料。共有 10 種顏色。

24.畫筆組（一共 6 支） 這是經過嚴格挑選的彩色筆、極細筆、大塊筆的組合。不論何種顏色都可以塗。

25.鏡子 周圍以粘土做出邊緣的造形，可以做為裝飾品。

26.個人花瓶 這裡有 2 種加上面部浮雕造形的個性化瓶子。依瓶子周圍所做的不同造形，可以利用做為花瓶或裝飾品。

27.浮雕磚 分為 $10 \times 10 \times 0.4$ cm、$15 \times 15 \times 0.5$ cm、$20 \times 10 \times 0.5$ cm、$20 \times 20 \times 0.8$ cm 一共 4 種。這是可以在上面自由地發揮製作浮雕畫的陶磁磚片。加上浮雕板之後可以掛在牆上，做出很美麗的作品。

28.浮雕板 將 27 的作品貼合在市售的木板上，可以用於壁掛之用途。尺寸分為 $21 \times 21 \times 1$ cm、$25 \times 14 \times 11$ cm、$26 \times 26 \times 1$ cm，顏色則有深籃、胭脂色、白色、綠色 4 種。

29.浮雕框 浮雕專用的邊緣裝飾用的陶磁磚。尺寸為 $14 \times 16 \times 1.6$ cm。

30.魅惑的紙粘土娃娃 這是添加在高級紙粘土娃娃觀賞台的燈具。藉著燈光的照映，可以讓作品充滿豪華的感覺。

31.浮雕特級板 加上邊框的高級板材。可以直接用粘土在上面製作浮雕，也可以個別貼上磚片或浮雕框。

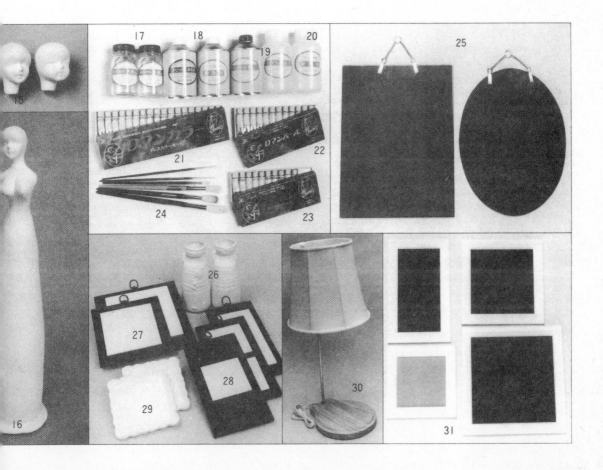

新形象出版圖書目錄

繪畫技法

書名	編著者	定價
基礎石膏素描	陳嘉仁	380
石膏素描技法專集	新形象	450
繪畫思想與造型理論	朴先圭	350
魏斯水彩畫專集	新形象	650
水彩靜物圖解	林振洋	380
油彩畫技法1	新形象	450
人物靜物的畫法2	新形象	450
風景表現技法3	新形象	450
石膏素描表現技法4	新形象	450
水彩・粉彩表現技法5	新形象	450
描繪技法6	葉田園	350
粉彩表現技法7	新形象	400
繪畫表現技法8	新形象	500
色鉛筆描繪技法9	新形象	400
油畫配色精要10	新形象	400
鉛筆技法11	新形象	350
基礎油畫12	新形象	450
世界名家水彩(1)	新形象	650
世界水彩作品專集(2)	新形象	650
名家水彩作品專集(3)	新形象	650
世界名家水彩作品專集(4)	新形象	650
世界名家水彩作品專集(5)	新形象	650
壓克力畫技法	楊恩生	400
不透明水彩技法	楊恩生	400
新素描技法解說	新形象	350
畫鳥・話鳥	新形象	450
噴畫技法	新形象	550
藝用解剖學	新形象	350
彩色墨水畫技法	劉興治	400
中國畫技法	陳永浩	450
千嬌百態	新形象	450
世界名家油畫專集	新形象	650
插畫技法	劉芷芸等	450
實用繪畫範本	新形象	400
粉彩表現技法	新形象	400
油畫基礎畫	新形象	400

建築、房地產

書名	編著者	定價
美國房地產買賣投資	解時村	220
建築設計的表現	新形象	500
寫實建築表現技法	濱脇普作	400

、工藝

書名	編著者	定價
工藝概論	王銘顯	240
藤編工藝	龐玉華	240
皮雕技法的基礎與應用	蘇雅汾	450
皮雕藝術技法	新形象	400
工藝鑑賞	鐘義明	480
小石頭的動物世界	新形象	350
陶藝娃娃	新形象	280
木彫技法	新形象	300

十二、幼教叢書

代碼	書名	編著者	定價
12-02	最新兒童繪畫指導	陳穎彬	400
12-03	童話圖案集	新形象	350
12-04	教室環境設計	新形象	350
12-05	教具製作與應用	新形象	350

十三、攝影

代碼	書名	編著者	定價
13-01	世界名家攝影專集(1)	新形象	650
13-02	繪之影	曾崇詠	420
13-03	世界自然花卉	新形象	400

十四、字體設計

代碼	書名	編著者	定價
14-01	阿拉伯數字設計專集	新形象	200
14-02	中國文字造形設計	新形象	250
14-03	英文字體造形設計	陳穎彬	350

十五、服裝設計

代碼	書名	編著者	定價
15-01	蕭本龍服裝畫(1)	蕭本龍	400
15-02	蕭本龍服裝畫(2)	蕭本龍	500
15-03	蕭本龍服裝畫(3)	蕭本龍	500
15-04	世界傑出服裝畫家作品展	蕭本龍	400
15-05	名家服裝畫專集1	新形象	650
15-06	名家服裝畫專集2	新形象	650
15-07	基礎服裝畫	蔣愛華	350

十六、中國美術

代碼	書名	編著者	定價
16-01	中國名畫珍藏本		1000
16-02	沒落的行業—木刻專輯	楊國斌	400
16-03	大陸美術學院素描選	凡谷	350
16-04	大陸版畫新作選	新形象	350
16-05	陳永浩彩墨畫集	陳永浩	650

十七、其他

代碼	書名	定價
X0001	印刷設計圖案(人物篇)	380
X0002	印刷設計圖案(動物篇)	380
X0003	圖案設計(花木篇)	350
X0004	佐滕邦雄(動物描繪設計)	450
X0005	精細插畫設計	550
X0006	透明水彩表現技法	450
X0007	建築空間與景觀透視表現	500
X0008	最新噴畫技法	500
X0009	精緻手繪POP插圖(1)	300
X0010	精緻手繪POP插圖(2)	250
X0011	精細動物插畫設計	450
X0012	海報編輯設計	450
X0013	創意海報設計	450
X0014	實用海報設計	450
X0015	裝飾花邊圖案集成	380
X0016	實用聖誕圖案集成	380

紙 黏 土 娃 娃(2)

定價:280元

出 版 者：北星圖書事業股份有限公司
負 責 人：陳偉祥
地　　址：永和市中正路458號B1
電　　話：02-29229000 (代表號)
傳　　真：02-29229041

發 行 部：北星圖書事業股份有限公司
地　　址：永和市中正路462號5樓
電　　話：02-29229000 (代表號)
傳　　真：02-29229041
郵　　撥：05445007 北星圖書帳戶
印 刷 所：皇甫彩藝印刷股份有限公司

行政院新聞局出版事業登記證/局版臺業字第6067號
● 本書如有裝訂錯誤破損缺頁請寄回退換

西元2000年5月　第一版一刷

國家圖書館出版品預行編目資料

紙黏土娃娃. -- 第一版. -- [臺北縣]永和市
　北星圖書, 2000-　[民89-　]
　　冊 ；　公分

ISBN 957-97807-8-1(第2冊 ：平裝)

1. 泥工藝術

999.6　　　　　　　　　　　　890061